45
P.M.

B № 0720

愛情電影
哲學時間

分 五十四點九

夢繪文創
dreamakers

月巴氏 ——

Kate Chung ——

著

插畫

代序1 請珍惜善良的作者

方俊傑

拜讀了月巴氏的文字一段時間，認識月巴氏的真身不算太長時間。讀他的文字，覺得他的風格一針見血中帶點善良；了解他的真身，覺得他的為人比所見的善良更加善良。

我以寫字為工作，成長過程又接觸過實體報章，大概總會憧憬成為專欄作者。在自己的小天地，讓自己的名字，發表自己的意見，好像很有型地以文會友。入雜誌社當個記者後，才發現行家之中臥虎藏龍，論名氣，他們或者不算明星級；論作品出色程度，往往猶有過之。

其中一位低調的作者，肯定是月巴氏。做記者很多時候有條難題：需要報道的題目，跟全世界相撞。月巴氏的其中一項神奇之處，是能夠在極度擠塞的環境下，還能夠找到獨一無二的角

度。無論他撰寫的文字，有關電影或有關電視或有關人物或有關社會，總有一種只此一家絕無分店的氣味。

來到人人都是KOL，人人都是大作家的網絡年代，這份技能簡直似異能。不過，月巴氏最神奇的是在另一處地方⋯⋯在心。人類，或者尤其香港人，向來喜歡看人仆街，最容易的方法大概來的東西得到最多人喜歡，刻薄，至少辛辣，或挑剔。月巴氏才沒有隨波逐流，繼續是其是非其非，但不失善良。看他的文字，在風趣幽默之間看到對世間的細緻觀察後，還會感受到絲絲暖意。我是讀者的話，我會好好珍惜，在劣幣驅逐良幣的不可抗力下，太多所謂善良已淪為不分青紅皂白的膠，月巴氏式善良，是最危險最瀕臨絕種的生物。海洋公園也比它安全。

這本《愛了》，輯錄了月巴氏過去有關愛情電影的文章。對，月巴氏最喜歡血腥電影，但同時浪漫。沒有矛盾。愛情從來比血腥更殘酷，真正善良，不會看不出來。

代序2
圍爐無罪，
至少能取暖

林若寧

（題為編輯所擬）

1．月巴出版過的書我都收集完整，但他們出現在洗手間的時間總比書架多，他的書在於我是「有陣味」的。與月巴第一次見面迫不及待向他示愛（或冒犯）：「你的書是我如廁的良伴」。一來他的 Point Form 式精讀寫作法易於消化，二來他看過的我大多看過（除了王小鳳寫真集），他經過的我都似曾相識；我在廁板上翻炒月巴寫「凶榜」比翻炒「凶榜」多，可能我們都愛睇仔年代被大人逼去戲院半掩眼睛看恐怖電影「喁陣味」。

2．與月巴見面次數五隻手指數完，貴精不貴多，每次總是聊到餐廳打烊才肯斷氣，甚至要到商場熱鬧過後的 Food Court 插回氧氣喉再吹過，畢竟大家毫不介意娘娘地坦然承認在勁 Band Super Jam 年代聽 Raidas 比達明多。愛一個偶像本身就是一個娘娘地的行為，只有找到

臭味相投的同好，才自我感覺良好地型型地。

3．可能我人緣差，手機訊息來往談公事多私事少，朋友當中差不多只有月巴會向我發短訊訴苦放負，每次一句起兩句止，最後總會補多句「不用回覆」，四個字很貼心，周慕雲都不敢奢求得到吳哥窟個樹罅開解啦！

上年某個烽烽火火的晚上（二零一九年香港哪一個晚上不是烽烽火火？！），傳來月巴眼帶有眼淚濕度的短訊⋯⋯

「當我喺公司睇到 XXX 個聲明，眼濕濕，明戒咗煙都想食番⋯⋯我迷咗佢好多年。唉。」

XXX 是月巴和我的共同偶像，收到短訊的當下，先是同聲一嘆，定過神來我隱隱然有點妒忌，怎麼月巴對 XXX 的鍾愛程度竟比自己深那麼

（原文照錄姑隱其名）

多，深得可以對她迷戀得斷送自己個肺；那一刻我確實羨慕月巴的感性痛恨自己的理智，因為我發現自己已經年輕不再。

流行文化評論人有很多種，有的旨在寫死別人抬高自己炫耀智慧，高高在上「精闢獨到」抽兩句水；月巴寫的從來不是評論，即是負評亦是一頁情書，他毫不害羞地坦胸露臂向流行文化示愛，筆觸很傻很蠢很肥，慢吞吞地為我們一代人的青春期舉行第 N 次歡送會，在陌生世界挖一點情懷給大家圍爐，圍爐無罪，至少能取暖。

4．以前，偶像巨星的消逝叫殞落，現在，偶像巨星的消失叫墮落。

試問我哋呢班只懂懷舊的死廢中，有多少愛可以重來！

祝月巴氏依舊長寫長有！

代序3
我根本唔知咩叫做愛……

黃綺琳

我年少的時候喜歡讀愛情小說、看愛情電影、聽廣東歌，這些戲劇情節、流行曲歌詞成為了我認識愛情、學習男女關係的主要養份。我就這樣依據這些流行文化中對愛情的詮釋，在成長中親身觀察或體驗所謂「愛」，也開始辨析到現實中的「愛」，與我在那些流行文化中的二手愛情經歷有何相同或相異之處。

及後因為以創作為職業，也順理成章地寫自己最感興趣的題材——愛情。我把小時候從流行文化中所經歷的、最觸動我的「二手愛情」體驗，加上自己在生活中所觀察的兩性關係，嘗試提煉出「三手愛情」哲理，寫進流行文化作品，然後暗自希望作品能夠流傳，某年某日有幸闖進某人的生命，成為他或她認識愛情的部分養份，就像

當初流行文化於我那樣。

我們都這樣「以訛傳訛」地定義着愛情。可惜或可幸的是，「愛」實在太難定義了，既簡單又複雜、既浪漫又痛苦、既有形又無形，無論有幾多哲學、幾多分析、幾多觀察，我都無法準確地掌握。每次經歷感情失敗時，都會被朋友質疑「你不是最懂愛情的嗎？」我只能苦笑回應：「我根本唔知咩叫做愛……」也不禁懷疑自己真的「愛了」嗎？

我從流行音樂的歌詞學習愛情，《愛了》正是繼《香港詞人系列——林振強》之後又一令我非常期待的月巴氏作品。

自序

月巴氏

好怕寫序。

但這一次，有需要寫。

這是一本偶然的書。

書的緣起，是我在《am730》的一個小欄「浪漫月巴睇 Love Film」——其實我成世人最憎睇兩種片：勵志片和愛情片。當日突然決定寫愛情片，是有點明玩自己的心態（就像明明憎食苦瓜但迫自己日日食苦瓜試圖嘗到當中的甜）；

我也不是採用評介方式去寫——哪些愛情片好或不好？有甚麼好有甚麼不好？我統統不寫，寫的，是每一齣怎樣描寫愛情——怎樣呈現愛情這概念。

寫了四十篇，夠皮了。我發現，香港歷來出產過數量不少的愛情片，但大部分都只着重劇情

鋪陳，沒有正視過愛情，也沒有為愛情提供任何新的閱讀角度。

也因為我在 2015 至 2017 年修讀中大哲學系 MA，終日在概念上遊走（和蕩失路），很想拆解愛情片中存在和呈現的概念。原來很多出色的愛情片，都圍繞着一個（或數個）概念，開展。而我看到的是：感覺、時間、記憶、語言、婚姻。

所以這本書注定是尷尬的。

既不是愛情片影評集，更加不是教你愛情哲學。況且由我去教，有說服力咩？

又所以，一直都沒打算結集（但通常會這樣說的，其實代表好想結集），直至遇上編輯 S 小姐（是命中注定抑或純屬偶然？）。

感謝《am730》的 Danny 和 Jeff。

感謝中大哲學系。

感謝方俊傑、林若寧、黃綺琳導演，以及楊曜愷導演。

感謝 Sheelagh。

感謝 Kate。

感謝設計師。

感謝賜民。

感謝夢繪文創。

目錄

PART. 1

感覺

PART. 2

時間

記憶

PART.4

語言

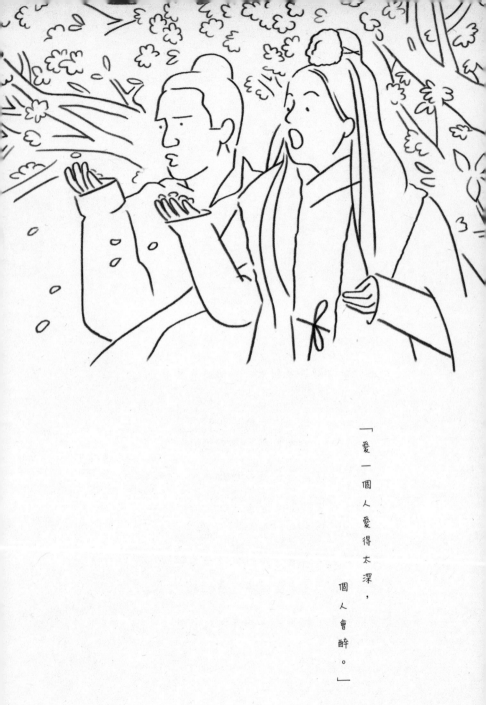

「愛一個人愛得太深，一個人會醉。」

PART.1

感

覺

感覺

FEELING

愛

了

感覺

「愛，其實只係一種感覺。」

以上一句，不是甚麼偉人名言。

寫的人，是我。是我在舞台劇《下一秒我就憎你》（再次感謝W創作社小龍當日大膽讓我跟他一起寫這故事）為白只角色寫的一句獨白。他演的阿駿，一直深愛湯駿業飾演的阿武，但多年來，阿武對他忽冷忽熱當水泡，令阿駿感到心如刀割。

「心如刀割」，是阿駿的感覺，而之所以產生這種感覺，是因為他對阿武有一種「愛」的感覺，偏偏這種感覺又得不到（他想得到的）回應。

感覺，你我都擁有；「感覺」這個詞語，大概是所有人都經常用，用到一個地步是沒有人會去懷疑當中意義。問題是，當過去的我每一次七情

上面向不同的她訴說我對她的感覺時，不同的她都不約而同地，感受不到我對她的感覺。

其實是正常的。感覺具有一個極重要的特質：私密。

我的感覺，只屬於我本人；你的感覺，也只能屬於你本人。舉例，我的心被刀拮了一下，好痛，無論我的呻吟再淒厲，我的面容再扭曲，你都不能如實明白我那種被刀拮痛的感覺。掉轉，一樣。你只能想像，但想像不等同如實明白。

Thomas Nagel 寫過一篇文〈What is it like to be a Bat?〉，是說你即使完全全知道了蝙蝠的構造，但直到永遠都無法如實地體驗作為一隻蝙蝠的感覺。蝙蝠還蝙蝠，你還你。

因愛不遂而產生「心如刀割的感覺」，似乎

比「被刀拮痛的感覺」複雜——被刀拮，刀尖刀鋒觸及你的神經，傳遞到大腦，是大腦讓你知道你正在經歷一種痛楚的感覺，是很物理性的；心如刀割，比喻你心痛到好似個心慘被利刀割，而只是比喻，卻不是指你的心臟真的被利刀割，當中涉及一個表面看好簡單實則意義含糊的概念：心。

笛卡兒（Descartes）提出一套心物二元論，人的肉體，只是一具機器，必需有所謂心靈，這部機器才能運作。自從腦神經科學愈來愈發達，我們對腦部構造愈來愈明瞭，傳統二元論漸已被一元論取代——一切，都只是腦部（這個物質）中的神經元產生的訊號。

但面對意識和感質（Qualia），一元論依然解決不了——物質性的腦袋，究竟怎樣產生非物質性的意識和感質？

這個問題，在二十世紀一直被討論。有沒有定論？一直沒有（哲學討論，總是沒有定論）。有人高舉意識和感質的重要，有人一開始就否定了意識和感質的存在，例如 Daniel Dennett，便寫過一篇（好艱澀的）文〈Quining Qualia〉，否定意識與感質。他指出人之所以相信意識和感質，是源於人總以為自己與別不同，天生擁有一種「人之所以為人」的內在特質，而感質正好作為這種所謂內在特質。但 John Searle 說，要設想一個意識缺席的宇宙，很容易，但很多人類才擁有的特質、例如愛，便不可能再存在，一個沒有愛的宇宙，只是一個毫無意義的宇宙。

「愛」很奇妙，奇妙在，當這種主觀感覺一

愛了

感覺

旦產生，就會佔據你整個人整個意識，令你籠籠
攣，那種籠籠攣，是只有產生了這種感覺的人才
能明白（但注意，假設A與B同時籠籠攣，A的
籠籠攣和B的籠籠攣，是不同的囉囉攣，並非共
同經驗，而分別是獨一無二的），所以，假如對
方問你「你有幾愛我？」，其實不需回答，因為
根本不能回答，「你有幾愛對方」是只有你才能明
白的（但當然，一旦被人這樣問，我們都會努力
作答）。

所以當你對某人有了「愛」的感覺，某人
感受到你的「愛」的同時，更反過來對你產生了
「愛」，兩種個人感覺同時傳遞到對方的意識，並
把兩個肉身和心靈（這是很二元論的形容）連在
一起（像《最後勝利》的 MiMi，就以張揚的愛，

去回應阿雄不敢講出口的愛），絕對是一個任何
哲學家哲學理論都解釋不了的奇妙狀況。

真的戀愛了。愛的感覺，甚至足以呼喚其
他感覺，《The End of the Fxxking World》的
James 一直以為自己再沒有感覺這回事，但
Alyssa 令他重拾感覺。

更極致的情況，你與我的愛，令你與我忘了
自己，再沒有主客之分，《天下無雙》李一龍和無
雙，正是如此。兩個喉埋一齊，開心咪得囉。

我們渴望愛，應該是渴望開心。

無論到最後開心抑或傷心，一切真實和虛構
的愛情故事前設，都來自你體內不知哪一Part，
突然冒出了「愛」的感覺──愛了。

多麼感激
竟然有一雙我倆

實不相瞞，我是第一次睇《天下無雙》。

唔好問點解，我都唔知點解。

《天下無雙》

導演
劉鎮偉

監製
王家衛、彭綺華、卓伍

編劇
技安

主演
梁朝偉、王菲、趙薇、張震

上映年份
2002 年

愛

7

感　覺

1　好好睇。

2　當近十幾年香港愛情片只集中描寫戀愛雙方的言語角力，你瞞吓我我又呃吓你——亦即戀愛後的不良後遺，劉鎮偉卻要呈現一片真愛之極致景地。

而且竟然是透過一齣睇落胡鬧的笑片。

3

4　《天下無雙》是一次對不同文本顛覆與改造後的離奇合成：A‧借用了正德皇帝微服出巡江南，戀上李鳳姐的民間傳奇故事（亦即《游龍戲鳳》）；B‧由始至終貫串《東邪西毒》的「鏡花水月」意象（最後甚至借用《東邪西毒》一開波的配樂《天地孤影任我行》）；C‧劉鎮偉《西遊記》有關癡愛與等待的主題。

6　　　　5

就咁講都嫌複雜，電影卻有一個十分清晰簡潔的開端：A．正德皇帝與妹妹嫌宮中生活苦悶，於是出走，正德皇走甩妹但妹妹成功，女扮男裝去到梅龍鎮；B．闖蕩江湖的小霸王李一龍鳥倦知還回到梅龍鎮，與妹妹李鳳姐一起經營「龍鳳店」。這個開端輕輕鬆鬆，旨在搞笑，而我又真的能夠笑出來（不像今時今日的笑片，只會令你存心恥笑而不是會心微笑或開心大笑），但當中留有一個伏筆：Why 李一龍當日要離開成長地闖蕩江湖？Well，暫且按下不表。

然後是一場經由性別錯摸引發的鬧劇。李一龍當正女扮男裝的無雙是好兄弟，李鳳姐當正無雙是自己的 The One，而無雙唔知點解地對李一龍 Keep 住難以忘懷難捨難離……在劉鎮偉心裏，愛情就是突如其來，永遠無法解釋，而又可以情比金堅。

感覺

And Then，極怕母后的正德皇帝假借尋妹名義，名正言順微服出巡，話咁快就遇上李鳳姐，初則識咗繼而戀上順便私訂終身（這一Part極好睇，張震搞起笑來真的好好笑）。就算後來母后阻止，但因為愛的力量，他無畏無懼勇往直前——換轉以前，面對母后的威嚴時，他連行出一小步都唔敢。Yes，在劉鎮偉心裏，愛是一種喚起勇氣的力量。愛是最大權利，而你必需動用最大勇氣去爭取這權利。

但母后嚴禁李一龍與無雙繼續相愛，並決定把無雙嫁到塞外。每當面對挫折，李一龍總是說：人只不過係俗世中嘅一粒微塵，天地咁大，一個挫折實在太過挫折，每一下深呼吸，只會令當事人更自覺因愛而起的失落。他同時在別人提點下明白到，對上一次失去至愛後選擇放浪逃避是大錯特錯：情人阿爸嫌佢冇出息啫，但他愛的不是情人阿爸喎，而是情人本身嘛。一理通百理明，那個甚麼母后根本不是重點，重點由始至終

深呼吸，咩嘢挫折都冇晒——Really？.面對一般挫折或許OK，但愛的

9
——

都是無雙。認清目標的他，決定去找準備出嫁的無雙——但這時候的無雙已變成另一個人，癡癡的愛與等待，把她轉化成「李一龍」（旁人看在、眼裏只會覺得佢黐咗，但劉鎮偉的解釋是「愛一個人愛得太深，個人會醉」）。一個她早就認定（而又得不到）的天下無雙……浪漫蒂克的劉鎮偉，用了一種前所未有的方式撮合二人：他讓李一龍轉化成「無雙」——二人顛倒成對方，化作自己心裏的天下無雙。

是事物的顛倒呈現。

「其實情之所至，應該係你中有我，我中有你。邊個係男，邊個係女，有乜所謂，兩個喺埋一齊，開心咪得囉。」所謂鏡花水月，未必是幻像，也可以看成

感覺

對於愛，柏拉圖說成是基於人的不完整（慘被X街宙斯一分為二），所以不得不在塵世間努力找回失落了的另一半。咁搵到了，然後點？劉鎮偉認為應該是兩顆心的徹底互通，你是我，我是你，從此不分你／我。所謂情比金堅，莫過於此。這是愛的極致表現，也是古往今來香港電影中對於愛所作出的一次最深邃呈現，劉鎮偉你真係好 Crazy。

都珍貴
有過一刻跟你共行

三十多年後，
看着《戀愛季節》最後那一場重逢，
依然感動。

《戀愛季節》

導演
潘源良

監製
岑建勳

編劇
陳冠中、潘源良

主演
黃耀明、李麗珍、林保怡、劉以達

上映年份
1986 年

愛
7

感 覺

1 —

重逢前，歌手 Icy 剛剛接受完訪問，當中提到自己一段逝去的愛情：「嗰晚我就下定決心，無論犧牲啲乜嘢，都要同佢喺度埋一齊。」訪問後，她在錄音室外，聽到一把似曾相識的聲音——昔日與她一起尋覓理想的阿星，正在試音，二人在《Kiss Me Goodbye》作為背景音樂下，重逢。

2 —

這應該是我第一齣看兼最有印象的 Love Film。那是 1986 年的事，《La La Land》導演得嗰一歲而已。

3 —

故事同樣是描述一對情侶，偶然之下認識（有甚麼認識不是偶然的？），然後簡簡單單地，走在一起，拍拖；開心有時拗撬有時，但無阻雙方積極尋夢——夢是甚麼？Icy 與阿星同樣想去美國。

4

但去美國做乜？電影沒有詳細交代，或許這樣吧，他們對未來都有着憧憬，但又未有很確實的內容，而只肯定一點：不甘於永遠留守同一個位置。位置，未必是地理上的位置，而是人生於世各有所屬的位置。

5

電影沒有交代他們（像八十年代好多人般）拼命工作。Icy 本身是樂隊主音，但樂隊其中幾位成員決定移民了，她希望做歌手，不斷找尋機會。

阿星有甚麼專長？我們不知道，只知道他做每一件事都只求做到八十分。他走去拍廣告，廣告是拍完了，仲出埋街，但廣告中的他，被化到鬼五馬六，唔知邊個打邊個。

6

反觀 Icy，話咁快就推出個人專輯了。某一天，阿星同朋友在街上蹓躂，咁啱見到牆上貼滿了 Icy 的宣傳海報，他若有所失──不是出於妒忌，而是開始發現了雙方之間的距離。

感覺

這大概是塵世間所有情侶都不得不面對的事。一開始時，二人通常一樣咁高咁大，又或根本無暇理會對方身分；但日子久了，面對的問題也變得世俗了——Why 你總是不長進？Why 你總是對我多多要求？難道你從來冇諗過為了我而努力工作嗎？我份人整定係咁，唔似得你份工咁有前途⋯⋯距離，總是由一條罅隙開始，直至察覺時，已經變成一個修復不了的缺口。

但問題來了，返本歸初，Icy 是否真的需要一個同自己地位完全匹配的人？而二人最後分手，會否純粹是阿星的自憐自傷在作祟？我不知道，而只知道，我好明白阿星嗰種自憐自傷，因為我都是一個這麼樣的人，而最大鑊是，唔知點解地，人總會在自憐自傷的過程中找到一種（不知所謂的）淒美和快感，並甘願自困在這種淒美和快感中。好彩，阿星看

Icy 已經跑到老遠了，他嘗試追貼一點，當知道一齣電影正在 Casting 舞蹈演員，他用了一個月時間拚命練習，拚命到一個地步是整傷了腳，而就在 Casting 當日，傷患令他跌倒地上。

9
——
——

「如果我永遠都好似而家咁，永遠都唔係成功嘅人，你仲鍾唔鍾意我？」好記得阿星曾經這樣問 Icy。

10
——

在《La La Land》中其實我不太看到男女雙方的愛，至少我看不見女方曾付出過愛；真正的愛，永遠只能出現在男方所想像的平行世界裏。

《戀愛季節》卻讓我看見一種愛，一種或許只能出現在上世紀八十年代的愛——可以因為夢想而滋長、也可以因為夢想而瓦解，這未必是今時今日已被濫用了的「純愛」所能形容，而是一種足以超越現實藩籬而又相當真實堅定的愛，以致當 Icy 聽到一把似曾相識的聲音時，她會立即衝去錄音室，而昔日那一個跟自己努力過的人就在眼前。都珍貴有過一刻跟你共行。（如果我是導演，我會讓齣戲在這裏完結。）

愛

7

感

覺

你說過愛在這一生裏，
有過快樂與心碎

你說過愛在這一生裏，
有過快樂與心碎？

《最後勝利》

導演
譚家明

監製
岑建勳

編劇
王家衛、譚家明

主演
曾志偉、李麗珍、李殿朗、徐克、司馬燕

上映年份
1987 年

感 覺

1 ——

這兩句應該套用在大寶、萍姐、MiMi，抑或阿雄身上？

2 ——

又或是，以上每一個人都各自有本身的快樂與心碎？

3 ——

如果《戀愛季節》是我人生中第一齣看兼最有印象的 Love Film，《最後勝利》就是第二齣看兼最有印象的 Love Film。問題是當日入場前，明明以為將會欣賞一齣擁有大量動作的江湖片；更大鑊是，當時的我還年少，根本不明白甚麼是「勾義嫂」。

4 ——

勾義嫂，並非單純的撬牆腳——或許也存在了不道德成分，畢竟撬你牆腳的可能是閣下的同學、同事甚或朋友，但講到尾，講得難聽啲，也不過是你本人唔夠人哋鬥＋你的他／她移情別戀而已。撬牆腳無分男女，勾義嫂則不同。要動用到這組詞語，必然涉及存在着所謂兄弟情誼（但又擺明沒有血緣關係）的兩個男人身上，而且這兩個男人又通常是出嚟

5

6

行之人士⋯⋯以上都不是阿 Sir 或攝時會在課堂上教的，肯定是我在大個少少後，透過港產片慢慢學的。

《最後勝利》就是描述阿雄這名（失敗）江湖人士一次勾義嫂的（成功）經歷。而偏偏，電影一開波，我們就知道他曾獲贈「綠帽」乙頂，他的大佬大寶，就義正辭嚴教他怎樣將條女搶番嚟。

這一頂綠帽沒有發展出一場可觀的腥風血雨，而只換來一場鬥埋鬥進行的推推撞撞⋯⋯故事發展下去，即使有啲動作戲也有一場（姑且叫做飛車戲，但點睇，都不是一齣典型江湖片，反而是一個發生於日常的愛情故事——大寶臨路監前，囑咐做細嘅阿雄幫他照顧兩個女人，萍姐和MiMi——二人不知對方的存在，而她們倆，對阿雄來說都是大佬深愛的女人，都是阿嫂。結果，阿雄愛上其中一個阿嫂。

感覺

有人說，《最後勝利》情節牽強搵戲嚟做（其實塵世間有邊齣戲唔係搵戲嚟做？），但由我三十年前第一次睇、到三十年後已經不知道翻炒了幾多十次，我的確看到，有一份愛在阿雄與 MiMi 之間逐步成長；只是當這份愛愈來愈茁壯，天生就懦弱的阿雄不願也不知怎樣面對，他唯一可以做的，就是去那些（今時今日已經不再存在的的）兜路酒廊，點唱，對住一班不認識（兼不會有心機聽佢心聲）的人，唱了一首陳百強的《深愛着你》。唱着，才發現，MiMi 就在眼前，靜心聆聽着自己的歌／心聲。

這首歌，成為阿雄 MiMi 的主題曲，也為這一場不容於江湖的勾義嫂戲碼 Add 了無窮的 Value。我可以好大膽咁講，這是香港自開埠以來最最最最最好睇的一場娛樂場所憑歌寄意戲，譚家明真的借一把（談不上動聽的）歌聲，簡簡單單便展示了一個為情所困平凡人的真實心聲。至於香港自開埠以來，第二最最最最最好睇的娛樂場所憑歌寄意戲，我立即想起萍姐與 MiMi 合唱《人在旅途灑淚時》那一段，以及化骨龍與千年蟲在《化骨龍與千年蟲》合唱《灰色軌跡》那一段，恕我暫時仲未分到高低。

9

8

阿雄一生不可自決。

「我鍾意咗你呀！我知你都鍾意我㗎。」MiMi對阿雄說。這大概是塵世間所有蒙愛寵召的人最渴望聽到的一句話，阿雄也一樣，只是跟住嗰句令令他卻步——「你驚你大佬咋嘛。」懦弱的阿雄，一生沒有為自己爭取過甚麼，面對剛剛出獄準備斬死自己的大佬，在平靜的海邊，他說了一段自白，動用無比勇氣說出了一段最真摯的自白。《最後勝利》的故事情節或許算不上甚麼，卻是真實地基於人物個性而發展出來，你會如實地看見這麼一個平凡（甚至稱得上廢）的人，因為愛，有了勇氣，他在愛情面前的真誠和勇氣，甚至令大寶放下那把曾以為不得不劈下的屠刀。在殺意與情誼之間，他選了後者。

愛

7

PART.1

感覺

大寶是否輸咗個個？心碎，就必然的了，但這也是他對阿雄和 MiMi 的愛，去成全二人的愛。

So if you really love me,
come on and let it show

每逢聖誕，我都會翻炒一次《Die Hard》。

今年我卻情深款款選看了《Love Actually》。

Why？咪為咗寫呢篇稿囉。

《Love Actually》

導演
Richard Curtis

監製
Tim Bevan、Liza Chasin、Eric Fellner
Debra Hayward、Duncan Kenworthy

編劇
Richard Curtis

主演
Hugh Grant, Martine McCutcheon, Liam Neeson

上映年份
2003 年

愛

7

感覺

1

我們都慣咗叫《Love Actually》做《真的戀愛了》，這中文片名至少貼近戲裏一眾大小角色心境，畢竟他／她們都真的戀愛了。

2

回看戲名，意義又好似不止於此，反而想問：愛，Actually 係乜？

3

Peter 同 Juliet 結婚了，作為 Peter 老友的 Mark，好應該戲朋友高興，他在婚宴上卻一味鬱鬱寡歡拎住部 Camera 係咁拍，又唔多理新娘子。

看在別人眼裏，好難唔以為佢其實情傾 Peter——就連 Juliet 本人都係咁諗，某一天，她專登借睇帶揀 Shot 為由，摸上門傾清楚，點知發現 Mark 嗰餅帶所紀錄的，都是她的 Close-up。

4

有份出席婚宴的 Sarah，一直暗戀同事 Karl，暗戀到一個地步是連老闆 Harry 都忍唔住叫佢：頂，表白啦。天從人願，聖誕 P 上，Karl 邀 Sarah 共舞，舞後再送她回家，並表示自己唔急住走⋯⋯正當二人以目光感受浪漫寧靜宇宙，但總不及兩手輕輕滿身漫遊時，Sarah 電話響起——是她那個長期住院、患有精神創傷的細佬打嚟。缺乏安全感的細佬，無時無刻都想聽到家姐把聲。

5

力勸下屬表白的 Harry，同 Karen 結婚多年，育有一對子女，家庭生活美滿又中產。愛聽 Joni Mitchell 的 Karen 對生活無欲無求，Harry 就在火辣下屬 Mia 的連番挑逗下煩惱：Do 定唔 Do？在解決這問題前，他決定買一條貴重的鏈給 Mia（於是上演了那一場經典的 Mr. Bean 包禮物戲），點知 Karen 以為條鏈係老公送給她的 Surprise。

感　覺

6

Karen 阿哥 David，單身、新任英國首相，第一日開工，就 Keep 住望實豐滿的女僕 Natalie，相當意亂情迷，偏偏他目睹了 Natalie 與到訪的美國總統似乎有曖昧關係。

7

未完。Daniel，Karen 朋友。他妻子剛離世，個仔 Sam 粒聲唔出——原來 Sam 愛上了來自美國的 Joanna，但不知點算好，Daniel 決定做個仔的軍師。Jamie 單拖出席 Peter 婚宴，返到屋企發現女友正準備與自己朋友搞嘢。Jamie 單拖出席 Peter 婚宴，返到屋企發現女友正準備與自己朋友搞嘢⋯⋯傷心欲絕的他移居法國鄉郊寫小說，期間與來自葡牙的女僕互生情愫，問題是二人有着言語隔閡；在 Peter 婚宴上做打雜的 Colin，一直打動不了英國女人的心，「聰明」的他遠走美國，他相信美國女人都愛他獨特的英國口音⋯⋯Sorry 仲有一 Pair，John & Judy，二人有幸分飾某電影某場 Sex Scene 的替身，明明肉帛相見，偏偏含羞答答，唔知點開口⋯⋯

9

8

愛是甚麼？就是一種唔知點解而又失驚無神湧現的感覺，重點是，擁有者需要讓（令你湧現這感覺的）對象知道，最直接方法是透過語言——基於電影設定在聖誕，聖誕又總是個令塵世間癡男怨女都不顧孤獨度過的浪漫節日，於是各人都選擇在這個時刻表白——即使像 Mark，一生最愛與自己老死結了婚，明知沒結果，依然把愛的語句寫在紙板上，冇講出口但寫晒出來，含蓄、靜默。

Love is All Around ——英國樂隊 The Troggs 經典老歌。對比其他愛情片，《Love Actually》真正勁在把愛的波及範圍，覆蓋到其他涉及情的關係——親情、友情……Sarah 為了細佬，甘心放棄等了又等的愛情。一開波出場的老牌過氣歌手 Billy，因為改編了這首《Love is All Around》，成為英國榜 No.1，在他正享受久未出現的成功滋味時發現，對他最重要的人原來不是那

些歷年來送上門的 Model，而是一直默默支持他的「月巴」監製 Joe。聖誕夜，他離開那些界面派對，去 Joe 屋企飲酒睇鹹帶。

愛一個人，除了強烈的感情使然，還是一項決心、一項判斷、一項允諾。因為感情可以話嚟就嚟話走就走，不能成為永遠互愛旳基礎。以上唔係我講嘅，是精神分析學家 Erich Fromm 在《愛的藝術》所說的。

從來未發現夢已封閉，
無限痛苦但美麗

戀愛是兩個人之間的事——
除非呢兩個人成世都匿在一間密室裏。
現實是，溝女拍拖嗌交分手結婚離婚等事項，
都在這個世界進行。

《The End of the Fxxking World》

導演
Jonathan Entwistle、Lucy Tcherniak
Lucy Forbes、Destiny Ekaragha

監製
Murray Ferguson、Andy Baker、Petra Fried
Dominic Buchanan、Jonathan Entwistle、Kate Ogborn

編劇
Charlie Covell

主演
Alex Lawther、Jessica Barden、Gemma Whelan
Wunmi Mosaku、Steve Oram、Christine Bottomley
Navin Chowdhry、Barry Ward、Naomi Ackie

上映年份
2017 年

愛

7

感覺

1

這世界，包含着 N 咁多人；在這 N 咁多人之中，有一部分人釐定了世界的法則。

2

而這一部分人，是大人。

3

《The End of the Fxxking World》裏的 James 與 Alyssa，同樣十七歲，同樣生活在由大人構成與話事的世界裏。

4

James，相信自己心理戀態，有一鋪殺動物癮，正物色一個合適的人去殺。對於身邊所有人與事都沒有感覺，為了明白感覺是甚麼一回事，他曾把左手放進一個滿是滾油的炸爐。他與老竇同住，老竇整天都在講一些搞笑程度拍得住近年賀歲片的笑話，他好想兜槌打在老竇臉上。至於媽咪？每當被人問起，James 都會說她住在日本。

5

6

Alyssa，極度熱愛爆粗，每一句說話都必定包含粗口，而且好多時是專登講，專登在大人面前講，大人愈唔想佢講，佢就偏要講。她的家庭，有爹哋媽咪和一對孿生Baby──爹哋是後父，那對孿生Baby是媽咪為後父生的。至於她的真正老竇，住在某個遙遠地方，兩父女不相往來，但每年都會寄生日卡給Alyssa。

這一對本不相干的十七歲男女，唔覺意走在一起。Alyssa主動搭訕，她覺得James對比其他男仔有一份好難形容的趣味⋯James願意回應Alyssa的搭訕，是因為一個想像的畫面不斷閃現──Alyssa被他一刀捅死血流披面的畫面。Why要殺？冇原因，唯一原因或許是⋯James（相信自己）心理變態。

感 覺

某一天，Alyssa 的家舉辦 Party，她完全不能樂在其中（但媽咪迫佢捧着精緻的小食招呼客人），她終於明白：這世界非我家。她決定離開這個家。然後她穿上老竇留給她的皮褸去了 James 的家，邀請他一齊逃走。

臨離開時 James 老竇剛回家，James 一拳打在老竇臉上。他沒帶甚麼，只帶了老竇某年生日送給他的一把刀。

James 與 Alyssa 展開了一段旅程，旅程目的是見 Alyssa 那個 N 年方見的老竇，她一心以為對方才是真正的心靈依靠 —— Yes，由始至終 Alyssa 想找的都是依靠，她的憤世和粗口，只是她對待這個世界時一種專登做出來的姿態，她比自己想像中脆弱。而這一刻，她唯一的依靠是 James，偏偏她總是摸不透 James 個心諗乜，直至她目睹 James（為救她）一刀殺死某個意圖強姦她的中年大學教授，她不知所措。

9 ——

「Being with Alyssa had started to make me feel things. She made me feel things.」James 在旅程中終於找回（他以為不存在的）感覺，他甚至能夠透過語言和行動，把自己的感覺表達：他把自己母親的真實去向告訴 Alyssa，亦透過行動，去保護 Alyssa。他終於確認了一點：在這個（由大人建構）不知所謂的世界，他真正着緊的，原來是眼前這個粗口爛舌的脆弱女子，愛，終於在他心裏發芽、生長。但亦因為有了愛，注定了最後的悲劇結局。

10 ——

講堅，好鍾意《The End of the Fxxking World》的氛圍，我看見一對後生仔女對世界的思考和反抗（正值他們的年紀時，我只會叫自己學習服從塵世間的法則），但愈睇落去愈感不妙。當亡命天涯的劇情愈發展下去，有預感只能發展去一個注定悲劇的結局，一個由大人操控的悲劇結局，James 與 Alyssa 以為離開了那討厭的家和小鎮就代表找到自由，

感覺

其實由始至終都不能逃脫他們一心想逃脫的世界，只是這次偽逃脫，卻足以成為他們一生中最重要的時刻。Alyssa 說過，我們很多時都不能確認某些生命中的重要時刻，只有在回望過去時才會體察到那些時刻有幾咁重要。尤其是 James 在最後一幕的那個奔跑 Action —— 那個呈現了對 Alyssa 的愛之奔跑 Action，有今生方來世，是一個終於夢想到愛的少年，對這冷漠世界最美麗又最痛苦無力的反抗。

我想我的思念是一種病，
久久不能痊癒

你最勁試過連續幾多日冇瞓？

《戀愛病發》
————————————————

導演
Nawapol Thamrongrattanarit

監製
Jira Maligool、Vanridee Pongsittisak
Chenchonnee Soonthonsaratul
Suwimon Techasupinan、Weerachai Yaikwawong

編劇
Nawapol Thamrongrattanarit

主演
Sunny Suwanmethanon、Davika Hoorne
Violette Wautier、Torpong Chantabubph

上映年份
2015 年

愛
了

感　覺

1

我本人，兩日。為乜？為份工，為了某一期雜誌，嚴格來說為了某一疊只放在報攤、只存在於世一個禮拜的紙。接近廿年前的事。結果病發，發高燒，在床上攤足兩日。

2

《戀愛病發》的男設計師，已經第三日冇瞓。他正埋首電腦芒前，望着某Model左胸上那礙眼的乳貼，快手地用 Photoshop 某個 Function，執走佢。

3

男設計師唔瞓執相，是為了趕 Deadline。他有一個講嘢毫不溫柔的女經理人幫他接 Job，一旦接了 Job，他寧願唔瞓都會趕在 Deadline 前完成，一來為了履行責任，二來為了 Keep 客。他只是一個 Freelancer，而綜觀成個泰國，有大把同樣識得執相（而且更搏命更捱得眼瞓）的Freelancer。

4

5

但他是個有情義的人。老友家人出殯，他手頭上明明仲有大把相未執，

依然堅持去送人家一程 —— 寧願帶埋部 Notebook 去送人一程，畢竟

冇人說過不可以邊執相邊送人一程。問題是，相執好了，冇 Wi-Fi，點

Send？他唯有問老友，老友說你咁忙就唔好嚟啦……然後改問殯儀館的

一名和尚，好彩出家人除了慈悲為懷仲有用 Wi-Fi，獻出 Wi-Fi 密碼，讓

男設計師成功 Send 相。

結果，五日五夜冇瞓的男設計師 Body 湧現紅疹。紅疹不像乳貼，

Photoshop 執唔走。他唯有睇私家醫生，男醫生循例問幾句檢查吓再

畀藥，埋單時勁貴；他改去睇公立，排了一條超長的龍攞了一個好後的

籌，等等等等等，等到被召喚去五號診症室，室內竟然坐着一個女醫

生，生得非常清麗絕對脫俗。

感　覺

她其實是實習醫生。她撫着看着男設計師手上頸上身上的疹，然後說為詳細了解病情，有需要檢查他的 Penis 有冇生粒粒……細心女醫生還問男設計師的生活習慣和作息時間，然後叮嚀：要瞓，要食藥，要做運動。然後約實，一個月後覆診。

問題是男設計師實在太多 Job，而且咁啱又接了一個隨時讓你衝出泰國的 Job，他拚了命去執相，完全冇理醫生勸告，身上的粒粒像投訴，愈來愈多，多到男設計師終於頂唔順，食了藥，藥力令他疏忽了，執漏了一個穿崩位……

因為這個穿崩位，他喪失了這機會，連隨喪失埋好多 Job，變得好得閒……他冇嘢好做，只能運動、瞓覺，準時每月覆診，期間更獨自去了一次沙灘。然後他發現，啲粒粒，消失了，但同時醒覺，這將是他最後一次去見女醫生。身上再沒有粒粒的他，心靈卻出現了一個窿，為了填

9
——

補這個窿，他瘋狂接 Job，接了一單明明要動用兩個月但只得兩星期完成的 Job。他連續十二日冇瞓，再次生滿粒粒的他倒下了，他夢見自己的喪禮，來送自己最後一程的人，一隻手數得晒。他感到一種前所未有的寂寥。

「你叫我去沙灘，其實我真的去了。我從未想過會坐在那兒看日落，但因你叫我去，於是我便去了。坦白說，看日落很浪費時間，但那天，我不知道為甚麼我在那裏坐了幾小時。那天，我覺得呼吸很暢順，而且很快樂，就像我每次見到你一樣。」死唔去的男設計師，出院後，再次去找女醫生時這樣說。這已經是成齣戲最接近愛情的表白。然後，她寫了一張覆診紙，他接過紙，離開那間作為約會場所的五號診症室。鏡頭對準女醫生，她好像在想甚麼，又好像不是，但肯定的是：她在笑。

感　覺

《戀愛病發》的愛情，似有還無，最後也只是以一個開放式結局含蓄完結。或許電影想說的不過是，生命只得一次，你可以選擇好忙，忙到一個茫然地步，然後身亡；也可以偶然去沙灘，對住個海望／嗌足幾粒鐘。但重點是，如你不先愛自己（個身體和心靈），你就沒可能去愛另一個人──你所能得到的只有病情，而非愛情。

極愛過到最後，
剩一身的冰凍

原定計劃是寫一齣娛樂無窮的 Love Film，
但，受紛陳世事影響，
實在寫唔到落去。

《Leaving Las Vegas》

導演
Mike Figgis

監製
Lila Cazès、Annie Stewart

編劇
Mike Figgis

主演
Nicolas Cage、Elisabeth Shue、Julian Sands

上映年份
1996 年

愛

7

感 覺

1 於是我翻炒了《Leaving Las Vegas》。

2 中文名叫《兩顆絕望的心》。今時今日睇落，這片名或許有點俗氣，但又的確言簡意賅。

3 第一次看是一九九五年的事。那一年，我是個（平凡到痺的）大學生，對很多事，或許談不上有希望，但肯定不致於絕望——因為絕望，代表斷絕塵世間所有可能的希望（或希望的可能）。對學業冇希望？但尚算用心地去寫每一篇論文並準時交功課。Keep 住溝唔到女？卻依然有着一顆渴望溝到女的（卑微的）心；更難得是在課餘努力補習賺錢，希望賺夠錢買部攝錄機，拍自己所寫的爛鬼劇本⋯⋯

4 由始至終都沒有學 Ben 那樣，要同塵世斷捨離——當然不會，要做 Ben，必先達到一個哀莫大於心死的境地。

我們都不知道是人生種種苦痛令 Ben 不得不 Keep 住飲酒，抑或酒就是令他感悟繼而忘卻苦痛的營養飲品，總之，身為荷里活編劇的 Ben 由一開波，已決定逃離曾為他帶來金錢、名譽和家庭的洛杉磯，走到拉斯維加斯飲酒，飲到死為止。這次出走，就是他在塵世所走的最後一程。

6 — 在他等死期間，遇上 Sera，一個晚上在賭城拉客的妓女。一種無法解釋的理由，令二人都覺得很需要對方，並住在一起，而且晨早講明 ——
Ben：你不要／不能叫我停止飲酒。；Sera：你不要／不能介意我的職業。

7 — 於是，他有他的 Keep 住飲酒（尋死），她有她的 Keep 住拉客（求生）。

8 — 塵世間大部分 Love Film，總在試圖說明愛是一種能量，一種足以改變／改造一個人的正能量，足以令其中一方（甚或雙方）找回活着的美和意義。《兩顆絕望的心》由始至終都沒有呈現這種能量，又或，Ben 的堅決

9 ——

尋死，早就令他忘卻這種能量，但偏偏他又如實地需要 Sera，因為在那一片經由人工製造的美麗綠洲，就只有 Sera 一個人是徹底地接納他（尋死的強大意志）。Ben 不是自私地渴求有一個人陪他走埋所謂人生最後一程，而只是難得地在人生最後一刻，終於遇上一個徹底接納自己的人。而從來都不清醒的 Ben，也沒有刻意向 Sera 陳述自己一生，詳細交代自己對人生絕望的來由。根本，不需要交代。

「We both know that I'm a drunk. And I know you are a hooker. I hope you understand that I am a person who is totally at ease with that. Which is not to say that I'm indifferent or I don't care, I do. It simple means that I trust and accept your judgment.」二十多年前看，大致明白 Ben 的那部分，Sera 呢？她試圖在這段（終將完結的）關係中得到甚麼？我不明白，二十多來都不明白;直至這一晚，我依然唔多明白，又

或者，根本連 Sera 本人也不明白。她一直只知道自己不想做甚麼和不想要甚麼，但又偏偏只能繼續做（她不想做的工作），繼續不敢放手（她跟那個扯皮條欲斷難斷的依附關係）。OK，她知道要求生，但不知道求生是為了甚麼，結果只能陷入一個永劫回歸式的沉淪。直至遇上 Ben，一個徹底接受自己所有的人──偏偏這個人時日無多。一直被絕望折騰的 Sera 總算找到愛，這份愛偏偏注定令她因失去而再陷入絕望──但至少，她首次知道自己想要甚麼，她知道自己曾經愛過一個人。

天涯淪落兩心知。一個絕望到一心求死的人，在臨死前幾星期，為另一個絕望的活死人，帶來了一個希望，又或，是一個有關希望的回憶。《兩顆絕望的心》裏的愛，痛苦而極致。

愛

7

感
覺

讓我繼續愛你，
讓這一刻幻覺不要醒

愛，是一種感覺。
要擁有這種感覺，
自然需要有一個足以對你產生感覺的他者。

《幻愛》

導演
周冠威

監製
曾麗芬、蔡廉明、周冠威、曾俊榮

主演
劉俊謙、蔡思韵

上映年份
2020 年

愛

7

感覺

1

像李志樂，自從遇上欣欣後，便有了愛的感覺。

2

欣欣，正好住在李志樂樓上。他和她，分別住在屯門一個井字形公屋的樓上樓下。他屋企的天花和她屋企的地板，沒有構成阻隔，她很快便用愛，回應他的愛。

3

但他屋企的天花和她屋企的地板，也不太隔音，令李志樂經常聽到欣欣個暴躁老竇鬧女，欣欣生活得絕不開心，但幸好，還可以去樓下搵李志樂。

4

自此，屯門的街道、隧道、輕鐵站、輕鐵車廂，都有着李志樂與欣欣愛的痕跡。

當我們（和李志樂）都以為故事會依循這條純愛軌跡發展下去，原來一切都是假的──應該這樣說會比較恰當：欣欣這個人既真亦假，既存在但又不存在。她的真，只對應李志樂的感官；她的存在，只能在於李志樂的大腦──李志樂是個思覺失調康復者，他的 Brain State，（被正常人診斷為）異於常人，他大腦之所以（替李志樂）構築欣欣（這個幻象），是因為現實中，的確存在一個與欣欣一模一樣的人。

她是葉嵐。大學生，唸心理學。李志樂大腦經由葉嵐所構築的欣欣，清麗、脫俗、純良；至於作為欣欣藍本的葉嵐，機心重、野心大，在男女關係上好隨便，性可以是剎那寂寞的臨時慰藉，更可以是換取利益的快捷手段。她很清楚自己這個想法，也從不會為這個（很多人都難以認同的）想法開脫。

感覺

她看中了李志樂——這個 Case。李志樂這類會自行產生幻愛的人，正是她一直渴求的研究對象，是的，李志樂對她來說，只是一件工具，一件助她完成論文的工具。對於這麼一個只帶有工具理性意義的人，不需提供感情，更何況葉嵐根本連對和她上床的他他他和他，都不會貿貿然提供感情。

但葉嵐竟然愛上了李志樂。跟那個心理學教授 Simon 上床後，對方只會把葉嵐的衫捉給她；李志樂，卻會呵護她，葉嵐從李志樂身上找到她從來未擁有過的感覺，一種愛的感覺。問題是葉嵐的病態成長，令這段愛變得不純粹，同時令李志樂明明保持得極穩定的 Brain State，亂了，他分不清自己愛的是（永不傷害他的）欣欣？抑或是（極有可能傷害他的）葉嵐……而不論欣欣和葉嵐，對李志樂來說都是真實的存在。

「我有病，我從來都唔敢諗愛情，直至遇到佢。」李志樂說。但他口中的

「佢」，是指欣欣？還是葉嵐？，而當葉嵐對他說「我係葉嵐，我係真㗎」，他

大腦為他所接收的，又會是甚麼訊息？而所謂感覺，會否根本其實是 Brain

State？非物質的感覺會否其實是純粹物質性的大腦狀態？

香港也曾拍過一些涉及精神病患的電影，但都停留在煽情式慘劇的營

造，在正常人眼中，精神病患就是不正常，可以醫治的就醫治，不能醫

治的就放棄。周冠威的《幻愛》，反而善良地，描述了一個有關精神病患

的愛情故事，他同樣渴望愛，同樣懂得去愛，卻注定不會是坦途，將是

荊棘滿布。劉俊謙演繹得實在太好，好得令人黯然神傷。

感

覺

PART. 2

時間

"I just try to live everyday as if I've deliberately

come back to this one, to enjoy it.

as if it was the final full day

of my extraordinary, ordinary life!"

時
間

T I M E

時間

「我們都在時間的河漂流着。水流不太急，但總是回不了頭。」

試圖尋找事物的真相，那個永恆不變、足以構成事物存在基礎的真相。

曾幾何時，那個作狀的我，寫過上段非常作狀的話。

時間是大學一年級，在一本主要由我負責的歷史系系訊裏。

這麼一段作狀的話，明顯受到上哲學課聽到的一個故事影響。某希臘哲學家曾說過：我們都不能踏入同一條河兩次。原因是，塵世間所有事物都在不斷變化，這一刻的河，跟下一刻的河，已經是不同的河。既然形而下的萬事萬物都在變化，那麼，究竟有沒有甚麼東西是永恆不變的？

以前的哲學家相信有（也希望你能相信），於是便有了「形而上學」（Metaphysics）這門學問，

在很多年之後的十八世紀，有一個寫書出了名艱澀的德國人康德（Immanuel Kant），在他那本出了名艱澀到睇死人的《純粹理性批判》（Critique of Pure Reason）說，所謂「形而上學」，只是一個單憑人類思維永遠都不能找到的幻相。

但這是後話。

寫了四百字左右，已經出現了不少標示、指涉時間的字詞。我們都注定逃不過時間。

時間是甚麼？康德說，時間是我們直觀事物的一種先驗的內感形式（空間則是先驗的外感形式），事物在不能被抹除時間（和空間）的狀態下被我們直觀⋯⋯不論你明不明白康德在說甚

麼，我們的生活、人生，的確脫離不了時間。就像 1995 年正身處巴黎的 Jesse 與 Celine，不得不在日出前讓戀愛終結，然後七年後偶遇；也像 2000 年正身處香港的 Jeanne，不得不（自以為命中注定地）遇上襯家俊，然後經歷十二夜，由熱戀到冷戰到分手──以上兩對男女，都似乎在一條向前推移的時間線上，站在所謂「現在」，忘不了所謂「過去」，同時等待「未來」。

是的，我們總是無可避免動用「過去」、「現在」、「未來」去描述時間，把時間想像成一條（有方向性的）線，線上每一點都可以是「過去」現在）和「未來」，就像你剛剛讀到的這一句「線上」每一點都可以是『過去』『現在』和『未來』，在我將寫未寫時，屬於未來；寫的時候，是現

在；寫了，便成過去。而當中呈現了一個變化：由「一個未寫這句子的我」變為「正在寫這句子的我」再變為「已寫了這句子的我」。

變化，產生無常，令 Jeanne 感到愛情無常（襯家俊對她的愛由一晚三次演變到三日都不見一次），令 Jesse 因 Celine 的失約感到人生無常。

這種動用「過去」、「現在」、「未來」去描述時間的方式，屬於「時間 A 理論」。

有 A 理論，自然有 B 理論。

「時間 B 理論」，改用另一種表述去形容時間：「先於……」和「後於……」。

要理解發生在不同時間的每一件事，純粹了解當中的先後次序：「Jeanne 自以為同襯家

時間

俊命中注定」，是後於「八婆 Clara 說自己見到 Johnny 同鬼妹一齊」，而 Jeanne 不知道的是，八婆 Clara 之所以叫褋家俊送自己返屋企，是因為之前八婆 Clara 同褋家俊講去埋 Party 就分手（離奇在當褋家俊真的在 7 仔同八婆 Clara 提出分手，八婆 Clara 明顯不能接受）⋯⋯ 每一件事都有發生的先後次序，每一件都存在，每一件都重要 —— 時間上的每一個時刻，都有着存在的必要。

「時間 A 理論」和「時間 B 理論」，由哲學家 J. M. E. McTaggart 在 1908 年的論文《時間的不實在性》提出。

他認為，若果用「過去」、「現在」、「未來」去描述時間，代表時間同時擁有這三項性質，所

以「時間 A 理論」有問題。

信奉「時間 B 理論」的人，認為經由傳統時間觀念所引致的變化感覺，只是心理上的錯覺。

「時間 B 理論」，取消時態，「過去」、「現在」、「未來」同樣實在。

只是，可能心理作祟，我們都總是無法避免去找一個 Starting Point，就像 Tom，當他終於失去了 Summer（當然，失去了的前設是曾經擁有），返本歸初，回到第一天，他在軚裏聽着 The Smiths 的《There is a Light That Never Goes Out》而 Summer 剛好入軚，聽到從 Tom Headphone 溜出的歌聲，因而說自己也喜愛 The Smiths —— 這一天，就是一切的 Starting Point，卻又已成過去，揮之不去。

仍然幻想

一天我是你終站

情留半天。日出前讓戀愛終結。

名字不同，所說的也好像有點不同，

但同樣都是對《Before Sunrise》的形容。

《Before Sunrise》

導演
Richard Linklater

監製
Anne Walker-McBay

編劇
Richard Linklater、Kim Krizan

主演
Ethan Hawke、Julie Delpy

上映年份
1995 年

愛

7

時　間

1

一九九五年。我是個無時無刻都對愛情有無限憧憬的大學生——而且亦有點作狀。作狀，令我開始去做一啲過去不會做的事，例如：睇一啲好深的書，例如《純粹理性批判》，「理性」我大概知係乜，咁「純粹理性」呢？而且仲要去批判……嘩，勁呀，夠作狀呀（冇呃你，我真的在唸大學時睇過，讀後感是：寫乜X呀？）。

2

又例如：觀賞一啲被歸類為非主流或唔太主流的電影。所以我絕對不會讓旁人知道自己基於本能，最情迷的其實是 Jason（《黑色星期五》嗰位 Jason），以免刻苦經營的（懶）知性形象毀於一旦。

3

重點是，睇完要話畀人知。在我的幻想裏，失驚無神有一天，會像《Before Sunrise》的 Jesse，遇上一個類似 Celine 的女子……場景不一定在前往維也納的火車，大可以在九廣鐵路的早班火車；亦唔使發生喺歐洲，畢竟當年我去過最遠的洲只是東平洲。

4

5

6

Yes，我們每一個浮世男女，永遠都不知道哪一天會在一列火車裏，基於不同原因而離開原來座位（像 Celine，睇緊書的她為了避開一對嘈交中的夫婦），唔覺意遇上（似乎是）命中注定的他／她。

然後，難得在發現對方竟然咁啱傾（而且更加是靚仔／靚女），你／妳開始幻想：與眼前這一個人是否存在着「可能」？事實是，聰明知性兼留鬚的 Jesse，就是用這一點說服 Celine 陪他漫遊維也納——事隔多年後，當妳正同一個妳已經不再喜歡的男人生活，或許妳會遙想起在過去出現的每一個「他」——而 Jesse，正正是其中一個妳遇上了但又被妳放棄了的「他」。Well，真正的生活，總是在他方。

如果《Before Sunrise》是由我執導，故事發展到這裏，相信已經由愛情文藝片跳接為愛情動作片；好彩（定唔好彩？），導演是 Richard

時間

Linklater，於是 Jesse 和 Celine 真的漫步維也納，但齋行太乏味，所以在路途中開展了一段不經意的對話。

對話內容包括：成長（以及父母對子女成長的影響）、人生、死亡、命運、自身，而理所當然地，包括愛情。原來 Jesse 呢個 Trip，是去探女友，但見面後，發現對方根本不想自己現身……於是他帶着破碎的心和殘留的軀殼，搭火車去維也納再轉機返回美國，點知就在車廂中遇上了 Celine。

Celine 探完祖母，準備回巴黎繼續讀大學。她談到祖母。祖母嫁了給一個乏味的人，過着乏味的生活，有時候會忍唔住幻想，幻想自己跟另一個男人一起……有理由相信，祖母這個幻想從此佔據了 Celine 內心深處某一小 Part，而這一小 Part，終於在這一天，令她決定跟這一個在火車上識咗方枘的美國男子展開半天旅程。

「People have these romantic projections they put on everything.
That's not based on any kind of reality」—— Jesse 聽了 Celine 祖母幻

想後的結案陳辭。他認為，就算 Celine 祖母如實地跟幻想中的男人一起，一

樣沒有好結果，因為浪漫並沒有現實作基礎，偏偏好多人總是將這種沒有任何

基礎去支撐的浪漫，投射在生活不同層面，錯誤地進行着「浪漫 lization」。

但時刻洋溢澎湃知性的 Jesse 本人，在這半天裏是否真的沒有任何浪漫幻

想？我們不知道，只知道，他在離別一刻，決定跟這個相識唔夠一日的女子約

定：半年後再見，期間不作任何通信。散場一刻我問自己：如果我是 Jesse，

會否赴約？多年來我的答案一樣：我會赴約，即使去到才發現對方失約。

PART. 2

時間

我依然是那種對生活抱持浪漫的人。只是世界不再浪漫。在港鐵裏，就

算 Jesse 或 Celine 在眼前出現，你／妳也看不見 —— Sorry，因為你／

妳正在低頭碌手機。

再給我一點時間，
重新去定義時間

過去，揮之不去，
但因已成過去，我們可以做的，
就只是（在明知已成過去的情況下）執着於過去。

《About Time》

導演
Richard Curtis

監製
Tim Bevan、Eric Fellner、Nicky Kentish Barnes

編劇
Richard Curtis

主演
Domhnall Gleeson、Rachel McAdams
Bill Nighy、Tom Hollander、Margot Robbie

上映年份
2013 年

愛

7

時　間

《About Time》裏的 Tim 不同。二十一歲那年他知道自己繼承了家族能

1　　力，能夠穿越時空回到過去——回到他本人所曾經歷的過去。

2　　換言之，Tim 有能力修正過去。

3　　他修正了哪些過去？A．某個新年 Party 他因沒咀到某位形單隻影的女

仔，女仔一臉失落，Tim 便回到倒數前一刻，做足準備，不着跡地咀

了這女仔，令女仔在那個新一年來臨的一刹，得到一個吻；B．某年仲

夏，一位（由 Margot Robbie 演繹的）火辣女子 Charlotte 來到 Tim 的

家暫住；血氣方剛（但又無用武之地的）Tim 好想奪取 Charlotte 芳心，

便趁對方臨走前一晚，表白，Charlotte 笑着回應⋯Why 你唔一早講？

而家 Too Late 了 —— OK，妳既然咁叫到，Tim 立即動用天賦能力回到

Charlotte 啱啱嚟到冇耐的某一晚，再表白，在這一個時空的 Charlotte

咁答⋯臨走時先答你。

4

5

結果，這一個時空的 Charlotte 也沒有接受 Tim 的表白。Tim 終於明白，識得超越時空，跟能否得到一段愛情（和火辣的芳心），是兩回事。

這裏隱藏了一個重要信息：就算你能夠修正過去，並把過去修正到自以為最完美的程度，也無法動搖一些既定的事。

溝唔到女啫，但生活還是要過。Tim 去倫敦謀生，寄宿在身份為劇作家的老寶朋友家中。某一夜，他結識了（火辣度明顯及不上 Charlotte）的 Mary，更成功攞埋電話以便日後溝通，當他興致勃勃回家，那位劇作家正陷於崩潰邊緣──原來當他識緊 Mary 的同一時間，劇作家千辛萬苦寫好的劇作正在公演，觀眾明明反應熱烈，偏偏臨尾香，其中一位演員忘記台詞……好心的 Tim 立即回到幾粒鐘前的劇場，協助那演員記番台詞，齣劇完美落幕──但正因為 Tim 修正了過去，把本來在餐廳識緊 Mary 的自己抹走，基於同一個人只能存在於一個獨立時間地點的原理，

時 間

在被修正的過去中，Tim 與 Mary 變成為不曾遇上，Mary 也在一個基於被修正過去而發展出的未來，戀上另一個人。

6

於是 Tim 又回到過去，快人一步，（有點茅地）阻截了 Mary 戀上另一人的可能，成功把 Mary 追到手。然後，同居結婚生 B，愉快度過每一天──直至一件事終將發生，一個 Tim 點都改變唔到的未來終於來臨。

7

時間是甚麼？是時態，是一條直線，直線上每一點可被看成「過去」、「現在」、「未來」，但當你覺察到「現在」，已瞬間變成「過去」；而「未來」，也終將成為「現在」然後立即「過去」。方生方滅。Tim 再勁，也像凡人，不得不面對這殘酷過程：即使他能無限次修正「過去」，但「未來」由始至終都只得一個。

但無論點，Tim 一定要被生下來，才能擁有屬於他的人生、才能在某年仲夏遇上 Charlotte、才能在倫敦戀上 Mary 並組織家庭⋯⋯每一件在日常發生的事（及所引致的喜怒哀樂），都有明確先後次序——每件事所涉及的每天每時每分每秒，原來都是無可取替的獨立單位，都是合組成「Tim's 人生」的重要個體。若只執着於過去，其實是同自己（的未來）過唔去。

I just try to live everyday as if I've deliberately come back to this one, to enjoy it, as if it was the final full day of my extraordinary, ordinary life.

PART.2

時 間

最後，Tim 說自己再沒有回到過去（修正過去）了，反而是以「回味」──這一種恍如由未來回到所曾經歷過去的方式，全情投入去過生命中的每一天。過去現在未來再沒有區隔，最重要是去愛每一刹。

怎去開始
解釋這段情？

看到這裏，不難發現一點，
任何 Love Film 中的主角，
都會相信命中注定，這回事。

《500 Days of Summer》

導演
Marc Webb

監製
Mason Novick、Jessica Tuchinsky
Mark Waters、Steven J. Wolfe

編劇
Scott Neustadter、Michael H. Weber

主演
Joseph Gordon-Levitt、Zooey Deschanel

上映年份
2009 年

愛

了

時 間

1 在某個時間點發生的某一件事，是必然還是偶然？愛的發生是必然還是偶然？

2 入正題。塵世間咁多愛情片，說了N咁多個愛的故事，但，愛究竟是甚麼？

3 答案可以有好多，但無論邊個答案，大抵都需要一個前提：你必先有（至少一個）對象，你才能呈現愛。

4 但這對象是怎樣產生？透過甚麼神秘機制出現喺你面前並令你感到瀨嘢？

5 Tom認為是命運。透過電影中那把神秘的聲音旁述，我們知道小時候的Tom因為《畢業生》（The Graduate），相信了愛就是一場命中注定，

所以當他某一天返工，搭着 Lift，聽着 The Smiths《There is a Light That Never Goes Out》時，身旁那個新入職的老闆助理 Summer 竟然識得呢首歌呢隊隊英國 Band，而且仲識得唱時，Tom 感到了一種奧妙的東西……命運。那一天那首歌那部 Lift，都是構成命運的重要組件。

6 ——

命運就是唔到你控制，話嚟就嚟；所以在另一個沉悶工作天的某個 Moment，當 Tom（注定）在影印房複印那沉悶的紙張時，Summer 也（注定）來影印，並（注定）失驚無神靠過來，咀佢。這（被注定的）一吻，令這對擁有不同成長不同過去不同信念的男女，走在一起——注定地。

7 ——

Well，既然一切是命運一切已被注定，Why 這個命中注定的 Summer 會離開自己？Tom 不能接受，完全不能接受，就像大部分被飛的男仔，他開始自暴自棄——但這些所謂自暴自棄我們都應該有過切膚之痛，不贅

了；重點是，命運安排他與 Summer 重逢，正當 Tom（以及睇緊戲的我

們）以為兩人終將再走在一起時，原來不是。

由一開始已經不信命運、不願做人 Girlfriend（她由一開始已同 Tom 講

得明明白白）的 Summer，竟然結婚 —— 她遇上了一個可以讓自己成為

老婆的 The One。有冇搞錯？Tom 完全不能明白：Summer 明明是我

的 The One，但她又把另一個他當成 The One（仲可以結婚）—— 頂，

這是乜鬼嘢命運？如果你有睇戲自然知道，最後，Tom 在見工時遇上了

另一個女仔，Autumn。由果溯因：遇上 Autumn —— 因為搵工 —— 因

為辭工 —— 因為不再相信自己那一份設計賀卡的工作 —— 因為真的失戀

了 —— 因為知道 Summer 結婚 —— 因為重遇 Summer（而誤以為段情

有得搞）—— 因為 Summer 離他而去 —— 因為睇咗場《畢業生》—— 因

為同 Summer 一起 —— 因為 Summer 在某一天在影印房咀了他 —— 因

為他在另一天咁啱聽緊《There is a Light That Never Goes Out》而咁

9

————

Coincidence, that's all anything ever is, nothing more than coincidence...

10.

————

咭 Summer 入 Lift 聽到……Well，我們似乎一直誤會了，誤把構成結果的連串原因都看成必然，看成是某對主宰命運的神秘之手在暗中安排，但原來，一切可能純屬巧合。把一切看成必然，可能只是因愛而唔覺意產生、醞讓的心理機制。

巧合，連結成恍如命定的幻影，就像那片 Tom 最愛看的城市風景。風景中（不論美醜）的建築物都並非必然嘅度，我們絕對能夠想像有另一幢（更美觀或更核突的）Building 存在嘅度的風景；但咁嘅哋，基於各種巧合的串連，構成了這一片風景，你只管去享受，便已足夠。

時

間

誰人是我一生中最愛，

答案可是絕對

續上回。一九九五年，

美國失戀男子 Jesse 和法國氣質女子 Celine 在維也納，

度過了極度浪漫的半天。

走的總需走，他們相約半年後再見。

《Before Sunset》

導演
Richard Linklater

監製
Richard Linklater、Anne Walker-McBay

編劇
Richard Linklater、Ethan Hawke、Julie Delpy

主演
Ethan Hawke、Julie Delpy

上映年份
2004 年

愛
了

時　間

1　Facebook 每日都好溫馨地提我：我同乜乜有共同的記憶。問題是：我和那個「乜乜」是否對那段被稱為「共同的記憶」有着共同的感受？

而這種感受，又會令當事人作出甚麼舉動？定係乜都唔做，好讓記憶自然流失，不再成為（纏繞）身體的一部分？

2　自然流失，不再成為（纏繞）身體的一部分？

3　遲了八年半，Jesse 終於和 Celine 重聚 —— Jesse 當年有遵守約定，但 Celine 沒有 —— 她的祖母在那時候剛逝世（九年前，Celine 就是剛探望完祖母，才搭上那架前往維也納的列車）。基於他們沒有交換任何聯絡方法，Celine 不能把約定延期。

4　然後二人各走各路，跌跌蕩蕩。維也納那既知性又感性的浪漫半天，自此成為了二人的共同記憶 —— 男方決定把這半天經歷寫成私小說，並成功發行，仲 OK 受歡迎，受歡迎到可以去巴黎搞新書發布會。記憶還記

憶，現實還現實，Jesse 已是有婦之夫，仲有一個仔。外人看在眼裏，只會覺得他擁有一個美好家庭。

5

就在新書發布會上，他終於見到 Celine，那個他一直忘不了、甚至要用文字記下來的女子。只是九年過去，大家都有一點年歲，但在雙方眼裏，他們看到的只是對方的過去——九年前那一個完美的過去。

6

不排除我們也遇上過同類情況：某一天，失驚無神遇上一個曾經對你極其重要的人。一般人的做法是先驚訝後逃走，逃走是因為你既不知道怎樣面對對方，也害怕對方根本晨早就不當你是甚麼，但你又要用眼尾 keep 住望實對方，直至對方終於從你的視線範圍消失，然後你返到屋企成晚瞓唔着，輾轉反側悔不當初⋯⋯但 Jesse 不同，他除了跟專誠過來探自己的 Celine Say Hi 寒喧，就算明知自己趕住去機場也懶理，而只管抓緊一分一秒，一追再追，跟這一個自己放不低的女子追憶逝水年華。

愛

7

時 間

Jesse 當年決定寫這本小說，不是為了做大作家，而只是希望現實中的

女主角有朝一日會看到這故事，明白他心意，明白他對這段維也納記憶

有幾咁珍之重之，珍重到一個地步是不得不化成可閱讀的文字，而不只

是收埋埋在腦裏唔知邊一忽。

但這本（白紙黑字把記憶呈現的）書，對於 Celine，可能是一種苦

痛——它 Keep 住提醒 Celine，她本人實實在在的錯失了一段愛情，一

段明明可持續發展的愛情到頭來，只剩下一片浪漫餘韻，偏偏現實中又

毫不浪漫，她遇上過不少男人，但每一個在分手後都結婚去了，現在交

往的那一個又聚少離多，就算兜兜面面見到也不代表甚麼，她終於明白

了一個道理：孤單一人，都好過坐在情人身旁但依然感到寂寞。而這一

點，正好拮中 Jesse 的心——他與老婆，已經再沒有任何感情。當知道

Celine 沒有忘記他，他感動得感謝對方，偏偏對於 Celine 本人，忘記

了，可能會更好。

9 —— Memory is a wonderful thing if you don't have to deal with the past ——

記憶的苦痛在於，它以一種異常陰濕的方式存在，又周不時閃現，帶你回到過去某一刻，某一個你珍之重之但又絕對不能再次經歷的時刻，你只能檢視、重溫、回味，但無論你點樣檢視、重溫、回味，你所知道的只是一切已失去，不可以再追。Yes，人有煩惱，就係因為記性太好。

10

其實 Celine 把九年前那半天的記憶，化成為一首從沒發表過的歌。這一刻，Jesse 就在眼前，Celine 決定拿起結他，把自己對那段記憶的感受，唱出。問題是，他和她應該怎樣走下去？Jesse 應該回到美國繼續同老婆過其乏味生活？Celine 應該繼續鬱悶下去？電影戛然而止沒有交代下去。只能說，對比《Before Sunrise》，我更愛《Before Sunset》——但若沒有《Before Sunrise》那種少年不識愁滋味的浪漫，又不能呈現《Before Sunset》那種欲語還休的無奈。

時
間

在遠方
於西雅圖天空

如果 Sam 最後方陪個仔返上帝國大廈拎書包，

只怕 Annie 最後就不可遇上那個一開波就令她撞邪、

只聽過把聲連樣都未見過的人⋯⋯

《Sleepless in Seattle》

導演
Nora Ephron

監製
Gary Foster

編劇
Jeff Arch、Nora Ephron、David S. Ward

主演
Tom Hanks、Meg Ryan、Bill Pullman
Ross Malinger、Gaby Hoffmann、Rob Reiner

上映年份
1993 年

愛

7

時間

那麼，Annie 餘生怎麼過？走返去同未婚夫 Walter 一齊？不可能吧。

1 ——

又抑或，只需繼續等待命運，命運總會安排她與那個活在西雅圖的失眠人遇上（但不排除命運改為安排他，與那個笑聲極度恐怖的 Victoria 度過餘生）⋯⋯

2 ——

我明明睇過《緣份的天空》成億次（這當然是一種修辭手法），Why 這一夜，睇到最後那一場，依然擔心這兩個（應該）命中注定的人不能遇上？

3 ——

唔到你唔認，我們對愛情的不少觀念都來自一些擺明虛構的 Love Film，就像《緣份的天空》裏的 Annie（以及戲中所有女人），都中晒《金玉盟》（An Affair to Remember）的毒。而我，早在「前青春期」（即仲未昂然踏入青春期），已大致明白當一個人突然愛上另一個人，學名叫做「觸

4 ——

電」——但「觸電」大概是當你兜頭兜面動用肉眼看見某一個人時，才會發生 Suddenly。Yes，「觸電」，比較物質性。

5

Annie 的情況，應該要用另一個借用自玄學界的愛情術語來形容：撞邪。

6

大佬，咁仲唔係撞邪？明明啱啱先同未婚夫開心食完 Dinner，席間還向家人宣布我們已經訂婚，更連隨試埋婚紗，但就在同一晚，當她獨自駕車與寂寞處處蕩，唔覺意聽見電台節目裏的一把聲音，一把來自一個西雅圖失眠人士寂寞的心的聲音，失眠和寂寞是因為一直忘不了亡妻，然後，眼淚就自然地由 Annie 眼眶滾下來——她撞邪了。撞邪後，Annie 開始籮籮攣攣瞓唔着（反而佢嗰位對小麥敏感的未婚夫瞓到隻豬咁），即使不太了解心裏想着甚麼，但她的心，已不自覺地漸離那個睡在身旁的他，飄咗去咫尺天涯的西雅圖。

時　間

當撞邪到不能自拔了，Annie 甚至寫信（是白紙黑字的信），相約對方，情人節那天在帝國大廈見面；甚至呃埋未婚夫，以採訪為由，飛到西雅圖，不為甚麼，只為可以離遠望望那個令自己一夕撞邪的人。結果，當電影剩番大約三十分鐘時，（淒美的命運終於安排）她與他在熙來攘往的馬路遇上，互望，說了一聲「Hi」——無奈是，Say Hi 前，（殘忍的命運也安排）她目睹他跟另一個女子，攬埋。

她同自己講，是時候脫離這種（似乎）由命運設置的撞邪狀態，畢竟她是個就快結婚的幸福女人；偏偏就在情人節那一天，未婚夫約佢食飯，餐廳（咁啱）位處一幢大廈的高層，而餐廳（咁啱）安排他們的座位臨窗，一望出窗（咁啱）就是當年 Cary Grant 與 Deborah Kerr 在《金玉盟》相約重聚的帝國大廈——Annie 終於鼓起勇氣，向未婚夫道出自己那個不能說的（撞邪）秘密。這一個舉動，是命運安排？還是來自她的自由意志？

9

Destiny is something we've invented because we can't stand the fact that everything that happens is accidental.

Annie 曾經這樣說。命運是真實存在？抑或只是我們給予塵世間所有偶發事件的一個合理解釋？我們都不知道，只知道的是，如果你命中注定會中六合彩，你是絕對需要在攪珠前親身前往投注站（當然也可以選擇電話投注），這舉動，完全是你意志的落實——就像 Annie，如果她沒有寄出那封信，沒有向未婚夫說明自己的心……以上種種就不能產生一種作用力，令她終於在帝國大廈見到那個當晚令自己撞邪的人——而且她還 Keep 住望實對方，既要望個夠，也似要望清楚這一場命運背後的千絲萬縷。

時間

難怪我永遠懷念飛灰

《十二夜》臨近完場，
Jeannie 在電話對住現任男友 Alan 的前度 Clara 說：
「我諗我真係搞錯。」
Hey，她究竟搞錯了甚麼？

《十二夜》

導演
林愛華

監製
陳可辛

編劇
林愛華

主演
陳奕迅、張栢芝、謝霆鋒、盧巧音
鄭中基、馮德倫、張燊悅、卓韻芝

上映年份
2000 年

時間

1

在《浪漫月巴睇舊戲》已寫過一篇「我一世都記得二零零零年那十二夜」。

2

篇文主要交代自己當年怎樣沉溺在這部電影中，以致上映期間已入場看了三次（面對 Scarlett Johansson 我都冇咁神心）……沉溺是因為，Jeannie 在愛後餘生的行為，呼應着現實中的我，當年的我也曾經長時間在中上環的深夜遊走——講得難聽啲，即係遊蕩，自憐自傷地享受着過程中哀傷的迴盪……

3

事過境遷，我再不是十七年前的那一個我了（也再沒有精力做這種夜遊人）。由當年二十有五到現在年過四十，我決定重看一次《十二夜》，理性地&抽離地重看。

4

其實，Jeannie 抵可憐嗎？她真的深愛 Alan 嗎？

5

6

7

如果你有睇過齣戲，又或仲記得劇情，應知道她與 Alan 一起，完全是一場意外（在她眼中這是一場命中注定的意外）：她在沒有細心求證的情況下，便盡信八婆 Clara 所言：睇見佢個攝影師男友 Johnny 拖鬼妹。然後 Jeannie 立即把自己放進一個 Mode，一個男友被揭偷食後的「不能接受 Mode」；再然後，撇脫地乾脆地主動地，淚也不流，提出分手；再然後，就同送自己返屋企的 Alan 順利上床。而 Alan 之所以咁爽快，好大可能是他在當晚較早時間，親身面對過女友 Clara 無緣無故提出分手。

Well，原來（多口的）Clara 才是促成這段戀情的人。

Jeannie 與 Alan 一起是意外（即使是一場命中注定的意外），之後的發展卻毫不意外。林愛華讓我們目睹了塵世間大部分情侶都經歷過的俗套發展：由熱戀時天天都要見，到第一次鬧交，到為了不同大小事宜都可

愛

7

時　間

以各執一詞，到其中一方開始嫌對方煩而疲累，而另一方為了維繫戀情而無制限地提升愛的力量……

然後，終於到了瀕臨分手的一刻，雙方說出了我們好多人都聽過講過的話——

Jeannie：「點解你永遠都唔識得 Appreciate 我做嘅嘢啫？」

Alan：「我冇叫你做咁多嘢，你做乜嘢做咁多啫？」（期間 Alan 講咗句好多男人都會 Yeah 的心聲：「嗱親交都係男人錯啦。」）

Jeannie：「你以前唔係咁。」Alan：「你以前都唔係咁㗎。」Alan：「你而家淨係識得緊張我。」Jeannie：「緊張你有乜唔啱吖，係你唔稀罕啫，如果有人咁樣對我我一定會好開心囉。」Finally，Alan：「我都唔知呀，我唔知自己想點。」Jeannie：「我知，你想分手㗎嘛。」Alan：「其實我諗咗好耐……我都唔想。」Jeannie：「得嘞，再講好老土！」正式分手。

「我諗我真係搞錯。我都唔知自己做乜。」──Jeannie 搞錯了甚麼？當故

事剩番廿分鐘多少少，突然有幾個轉折發展：A・Jeannie 怎樣失魂落魄地

度過愛後餘生；B・兩個月後 Jeannie 再約 Alan 出來，訴說這段時間的種

種（但 Alan 聽到瞓着）；C・二人上床，和好如初；D・在二人準備出發前往

夏威夷，關係邁向另一階段前，Jeannie 知道了一個真相：截至目前為止，

Johnny 根本從來都冇拖過鬼妹。問題來了，對 Jeannie 來說，「Johnny 拖

鬼妹」正是她與 Alan（命中注定）意外地走在一起的前設，若沒有了這重要

前設，之後的一切便不・能・成・立。所以當她打畀 Clara 求證但 Clara 不明

所以時，Jeannie 才說：「我諗我真係搞錯。我都唔知自己做乜。」

某程度上 Jeannie 好知自己做乜。當她為了躲避 Alan，躲在路上偶然遇

到的西裝男時，她立即 Sense 到另一場命中注定的意外發生了。由始至

終她愛的未必是某一個特定的人，而是「愛」本身──有了「愛」，她

時 間

才可以呈現「愛」的行為（而必先有一對象，才能讓她呈現「愛」的行為），才可以懷念「愛」的飛灰⋯⋯她一直把自己當作「愛的實驗人形」，全情投入，測試每一個被她愛上的外在對象，和她自己。

「從現在開始我們就是一分鐘的朋友，

這是事實，

你改變不了，

因為已經過去了。」

記

憶

記
憶

MEMORY

愛

7

記憶

還記得上一章【時間】Intro 的最後兩句嗎？

不記得是正常的。

那兩句是：「卻又已成過去，揮之不去。」

揮之不去的過去，就是記憶。

記憶，一定是指涉着過去，你不會擁有未來的記憶吧——OK，即使有人自稱來自未來，跟你談及他的記憶，即使他所提到的記憶，的確來自一個對你來說尚未到來的時間，但對當事人（亦即那個自稱來自未來的人），還是屬於過去。

不論記性差或好，任何人，都總會擁有或多或少的記憶。像我，總會記得很多唔等使嘢，其中一件：中三去畫室學畫時總會在樓下士多遇上戴眼鏡的太子女（我總會買包檸檬茶並專登畀一個五蚊銀以便她找錢給我，但她總是把碎銀放在汽水櫃上）。這個記憶，對我往後人生沒有任何用處（其實大部分記憶對人生都沒有用處），但我就是一直記住。連我都不知道原因。

或許其中一個作用是：證明了那個中三去畫室學畫的少年與現在的我，是同一個人。

哲學上，有一個很多人或會覺得無聊的課題（哲學家總是煩惱好多常人覺得無聊的課題）：「身份同一性」（Personal Identity）。簡單講：你，如何證明過去的你（你A），跟現在的你（你B）是同一個人？

你可能會說：咁個樣一樣嘛——但一歲時候的你明明天真可愛，中年的你卻猥瑣核突。

你可能會說：咁性格一樣嘛——但幾個月前的你明明深愛着她／他海誓山盟，幾個月後的你卻熱情冷卻甚或見異思遷……

事實是從生物學的角度看，人的細胞是會不

斷死亡／更新，過去構成你這個人的那堆細胞，終將消失殆盡，變成另一堆完全不同的細胞。

要證明過去的你（你A）跟現在的你（你B）是同一個人（不論好人抑或衰人），「你A」和「你B」必需有至少一項共同的性質。

有人提出，記憶就是證明你始終如一的重要性質——提出的人，是英國哲學家洛克（John Locke），他是著名的經驗主義者，人天生不過是一張白紙，經驗，就像寫在白紙上的東西，將空白的你填充。根據經驗主義，人類不能夠憑空想像一種他完全沒有經驗過的事物，即使強如 H.R. Giger，他所想像的 Alien，的確是人類所沒有目睹過的事物，但拆開，還是來自 H.R. Giger 過往的認知體驗——有頭有手有腳，就像人的身體；金屬狀的 Body，借用自現實中的金屬器具……

洛克說，要證明「你A」和「你B」是同一個人，只需要「你B」擁有「你A」的記憶，如我，已經是個中年大叔，但還是記得中三去畫室學畫時總會在樓下士多遇上戴眼鏡的太子女，而我總會買包檸檬茶並專登界一個五蚊銀以便她找錢給我，偏偏她總是把碎銀放在汽水櫃上——Yes，那個中三時候失落的我，跟現在貴為大叔的我，是同一個人（點解我完全不覺得興奮？）。

問題是，假設洛克的理論正確方呢我，我證明到中三那個失落的我跟現在的我是同一樣（失落），但中二呢？中一呢？小學呢？幼稚園呢？就算單計中三那一年，學畫的日子加埋也不過五十日，其餘三百多日呢？我是否要擁有過去每一天每一刻每一秒的記憶，才能證明過去每一天每一刻每一秒的「我」，都是我？

記憶

而且不排除某些記憶是在我不知情的情況下被植入。於是，那個記憶中的我，其實不是我，但我又當成是我——我把另一個人當成是我自己。

暫且假設，我們擁有的記憶，都是屬於我們自己的。

有記憶是否總好過喪失記憶？

至少對下山豹來說是。他深知自己終將會喪失所有記憶，於是在這一天來臨前回到香港，只求再一次看見舞女阿南，一個他死也不想忘掉的人。

但記憶又似乎構成痛苦。

至少對蘇麗珍來說是。她自從離開了旭仔的生活範圍（嚴格來說是旭仔不再屬於她的生活範圍），就一直記著旭仔，記著這個一分鐘朋友，記著一九六零年四月十六號下晝三點前嗰一分鐘。

過去，揮之不去。但記憶，是中性的，哀樂，只是被擁有記憶的人所賦予。對於記憶，我們會產生感覺。

擁有太多記憶痛苦？抑或沒有任何記憶才更痛苦？（但一個已經沒有任何記憶的人，應該不會知道自己再沒有記憶）

我不知道，我只知道，對於 Lucy 這個只能擁有十月十三日這一天記憶的人，是快樂的——因為愛她的 Henry，在 Lucy 每天醒來，都重新追她，重新愛她，為她重新製造一天快樂的回憶，鍥而不捨地。

她在每天臨睡（記憶注定失去）前，所記得的，都是快樂的。

來日的，
問昨天便可知

愛情引致的傷痛，
在今時今日可能只如蚊叮蟲咬。
在一九六零年，則是一場大病。

《阿飛正傳》

導演
王家衛

監製
鄧光榮

編劇
王家衛、劉鎮偉

主演
張國榮、劉德華、張曼玉、劉嘉玲、張學友、梁朝偉

上映年份
1990 年

愛

7

1

2

3

4

記　憶

著名病人，有蘇麗珍。她自從（被迫）跟旭仔成為「一分鐘朋友」後，好快，就愛上對方。當她一心以為跟他可以長相廝守，他卻離她而去。

然後她病起來。病，令她每一晚都在街上亂逛。那是六十年代的香港街道，街上沒有人，只有一個孤獨的差人。

差人開始陪蘇麗珍在街上逛，不知基於甚麼原因（他其實知道的）。閒逛時，差人說起自己過去。小時候的他從不覺得自己窮，直至見到身邊的細路都有新衫着。他悟出一個道理：做人，千祈唔好比較。

有一晚差人跟蘇麗珍說：如果妳想找人傾偈，可以打電話去電話亭，反正他每一晚都會經過這裏。不知道是蘇麗珍不大鍾意傾電話，還是仍未想找人傾偈，差人一直聽不到電話亭的電話響。然後，他沒有再做差人，去了行船。

5

6

蘇麗珍離開後，旭仔跟 LuLu 一起。LuLu 跟蘇麗珍完全不同。蘇麗珍總是把所有事都擺在心裏，LuLu 就選擇將任何心事都宣之於口。LuLu 自以為好明白旭仔，事實是連旭仔本人都不明白自己。

旭仔最不明白：老母生得佢出點解又唔要佢？問題一直纏繞他，纏繞了好多年，纏繞到一個地步是，恍如成為一種遺傳性隱疾，逐漸逐漸蠶食他——他身光頸靚，有靚車揸，住在一個舒適單位，而最重要是：唔使 Do，但他從不因為擁有這些（唔使 Do 就唾手可得的）物質享受而興奮——其實，由頭到尾，我們都不太看見旭仔有甚麼喜怒哀樂的展示（唯一較激動是代養母出頭去夜總會兌那個小白臉，亦因此遇上 LuLu），他就像一個活死人。死因是：他由被拋擲到這世上那一天開始，同時被完美地拋棄。為了找出答案，旭仔終於放低 LuLu，前往菲律賓，找生母，找他的根。只是對方不願見他，連一眼都不願見。他頭也不回，穿

過椰林，一直走，這時候響起了 Los Indios Tabajaras 的《Always in My Heart》。

然後，旭仔跟那個苦等電話卻一直等不到結果去了行船的差人，在異鄉重遇——他們早在香港就（因為蘇麗珍）見過對方，只是扮記不起；到最後，在那架不知駛往哪裏的火車上，中了槍的旭仔，跟中了刀傷的差人，對坐着，閒談，談起很多事，差人終於忍不住單方面談起蘇麗珍，並問旭仔，還記得她嗎？旭仔說：「要記得嘅始終都會記得。」鏡頭轉到 LuLu，她剛剛飛到菲律賓找旭仔，鏡頭再轉回香港的某一夜，蘇麗珍賣完波飛，而同一夜，那個電話亭的電話終於響起⋯⋯

要記得的始終都會記得。難怪我可以在事隔多年後的一個夜深，將當年被好多人鬧唔知做乜的《阿飛正傳》劇情，有系統地打出來。說穿了，故事不過是幾個浮世男女在刻意被抽空歷史感的一九六零年，所發生的

記憶

9
————

「一九六零年四月十六號下晝三點之前嗰一分鐘你同我喺埋一齊，因為你我會記得嗰一分鐘。由而家開始我哋就係一分鐘嘅朋友，呢個係事實嚟嘅，你追唔番，因為已經過去咗。」蘇麗珍自從（被迫）跟旭仔成為「一分鐘朋友」，就記住這一個人，愛了這一個人，愛的記憶令她成為病人。

一些愛恨，一些明明對世界和時代完全不構成絲毫影響的愛恨，卻偏偏成為重擔，壓着他／她們——就像電影海報上那個巨大的鐘。當愛恨成為記憶，就以一種內在時間的形式，不斷纏繞着他／她們，令他／她們成為患上重病的人。

PART.3

記 憶

《阿飛》未必是王家衛最好的作品，卻肯定是他最重要的電影。《阿飛》不是我最愛的電影，卻肯定是我化灰都記得的電影。要記得的始終都會記得。

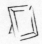

得不到開花結果，
才明瞭時日無多

沒有特別原因，
時間不遲不早，
我終於翻炒了《2046》。

《2046》

導演
王家衛

監製
王家衛

編劇
王家衛

主演
梁朝偉、章子怡、木村拓哉、王菲、鞏俐、劉嘉玲、張震、董潔

上映年份
2004 年

愛

了

記憶

說「終於」，因為這是我自上映後十多年來首度正式翻炒。

1

二零零四年，電影第一天上映時，滿心期待地走到翡翠明珠廣場那戲院觀賞。離開戲院時我惘然──A·我不喜歡那個（淺薄的）未來設定；B·我頂唔順那個被王家衛第三度拿來說故事的六十年代香港（好多場景明明不是香港取景，但我又明白香港根本冇乜舊景）；C·最大鑊是我不明白周慕雲的心情，那個由他動用大量私人感情創作的故事《2046》，Sorry，那一夜，身處 CWB 的我，實在看不到箇中意義，只感到是個懶有型的符號，意義似有還無，就像片中那片未來景觀一樣咁淺薄虛無。

2

以致咁多年來都沒有意圖翻炒。二零一七年九月十三日深夜，卻心血來潮揀出被供奉在書櫃深處、極其名貴的《2046》法國鐵盒版 DVD（人的行為果然離奇，離奇在明明冇諗住翻炒，但又會買碟），Play。

3

4
　一九六六年由新加坡回港的周慕雲已變成一位 Playboy——仲留埋鬚，由行為到外型，都恍如要跟過去的那個周慕雲訣別——那個遇上蘇麗珍、一度共居在「2046」的周慕雲訣別。

5
　此時此刻的周慕雲快樂嗎？似快樂，至少表面證供成立。在那個動蕩歲月，他幫報館寫稿，乜都寫，鹹濕小說武俠小說科幻小說無任歡迎，既為搵錢，也似為了用各式各樣（但求滿足編輯讀者）的文字，麻醉自己分解自己。

6
　但當中還是有由衷之言，只是統統被寫進《2046》——讀者看在眼裏，只會看成是一個（故事名字單純指涉一個未來年份的）科幻小說，而不會知道，這其實是周慕雲用來宣洩、用來傾訴秘密的樹窿。不用再千里迢迢飛到吳哥窟。

愛
7

記憶

現實中表面上的他，似乎忘盡心中情，只是充當一個旁觀者（就像當年為忘卻某人而孤獨地居於沙漠的西毒），旁觀浮世男女的情與慾：A·平安夜他重遇 LuLu，一個當初一心諗住嫁給「冇腳雀仔」的女子，但對方一早死去；而今，傾巢而出的濃妝艷抹也掩不了她的一臉落寞。周慕雲的說話，喚起她那一段不想記起的回憶。B·包租公王生大女，戀上一個日本人，但王生反對，二人只能透過書信往來留住感情；平安夜，周慕雲帶她到報館打長途電話給對方──周慕雲除了化身聖誕老人，甚至鼓勵她乜都唔好理，飛去日本吧。撇脫的她終於得到她想要的（她令我遙想起那個願意帶住老婆闖蕩江湖的洪七）。C·白玲。她住在周慕雲隔離房，二人由一牆之隔到一夕之歡，她對他動了真感情，但他好明白自己真正愛的，永遠都是那個曾跟他共居於「2046」的蘇麗珍，於是，Happy 過後，他搵勻全身，向白玲遞出一疊紙幣。

9

還有一個，他在新加坡認識、綽號「黑蜘蛛」的職業賭徒蘇麗珍。周慕雲自然知道眼前這個蘇麗珍，不是當日那一個蘇麗珍，但唔理假定真，他也把對方暫且當作愛的替身，甚至把當年那個向「蘇麗珍A」提出的「如果我有多一張船飛，你會唔會同我一齊走？」問題，以另一種方式重述一遍，但結果一樣，周慕雲只能說：「如果有一日可以捵低啲過去，記得返嚟搵我。」

其實由始至終最不能放過去的是周慕雲。但他同時想通了一個相當顯淺但我們都不願接受的真理：「愛情其實係有時間性。識得太遲或者太早，都係唔得嘅。如果我喺另一個時間或者地點識得佢，結果可能會唔一樣。」

PART. 3

記
憶

於是他乾脆把自己放進一個假想的時間地點，一個一切都不會改變的時間地點，好好保存那一段記憶、那一個秘密。因為當你唔可以再擁有嘅時候，你唯一可以做嘅，就係令自己唔好忘記。很多年之後，睇住個世界係咁變的我終於明白《2046》的悲哀。

對你的思念，
是一天又一天……

Yeah 終於可以大條道理地寫
《There's Something About Mary》！
You Know，這是我最最最最最喜愛的純愛片。

《There's Something About Mary》

導演
Peter Farrelly、Bobby Farrelly

監製
Michael Steinberg、Bradley Thomas
Charles B. Wessler、Frank Beddor

編劇
Ed Decter、John J. Strauss、Peter Farrelly
Bobby Farrelly

主演
Cameron Diaz、Matt Dillon、Ben Stiller
Lee Evans、Chris Elliott

上映年份
1998 年

愛

7

記　憶

1

What? 純愛片？—— 或許你會問。

2

Yes, this is a 純愛片。無可置疑地。

3

度日月穿山水歷經整整十三年，Ted 依然忘不了當年那個令自己夢縈魂牽的 Mary ——何只忘不了，無邊的思憶直頭化作一種病，以致⋯A・要定期（嘥錢）光顧心理醫生；B・十三年來一直不能愛上其他人⋯⋯大佬，咁仲唔係純愛？

4

回到十三年前那悲喜交集的一天。在溝女上從來方運行的 Ted，竟然約到美麗到核爆的 Mary（因為 Cameron Diaz 美麗到核爆）去畢業舞會。就在 Ted 去到 Mary 屋企接她、這個愈是期待愈是美麗的時刻，因為一條失控的拉鍊，一件最不幸&痛楚的事，失驚無神降臨在 Ted 身上（嚴格來說是下半身）⋯⋯然後，再沒有然後。

5

6

直至十三年後。（下半）身體應該已無大礙的 Ted，在友人建議下，找

來一條鬍鬚仔，調查在當年那「自身慘劇」後便移居 Miami 的 Mary。

天真的 Ted，不知受他委託的呢條鬍鬚仔，一見 Mary 便撞邪，更不知

道呢條鬍鬚仔向他匯報的 Mary 近況，統統假的，目的，無非是想嚇走

Ted，好讓呢條鬍鬚仔得以在冇人爭的情況下，接近 Mary 溝 Mary 同埋

嗒 Mary，Finally。

這是一場戰爭。一場為了成功溝女的戰爭。既然是戰爭，就自然要對敵

人殺無赦啦。呢條鬍鬚仔用盡方法嚇走潛在情敵 Ted 後，再偽造一個令

Mary 容易中招／計的身分（鬍鬚仔早已摸清 Mary 性格喜好），話咁快，

就呃到 Mary 芳心——點知，呢條鬍鬚仔的詭計與謊言，瞬即被另一條

衣冠楚楚的四眼仔踢爆……再點知，呢條四眼仔原來也是一名老千，一

名早就嗒 Mary 糖的老千……

記 憶

基本上，在《There's Something About Mary》的 Universe 裏，任何男人都對 Mary 不能免疫，在過程中都各自用上程度不一的不道德手法，為乜？就是為了奪得 Mary 美麗的芳心和 Body。

8 ———————

除了純純的 Ted（當然，有志於道德業務的道德人士絕對有權指責 Ted 在見 Mary 前，為去除雜念而先行打 J 是有違道德的不潔做法，但「打 J 是否有違道德？」不在本文討論範圍之列，Sorry）。他對 Mary 的愛，背後所抱持的由始至終都是一種無條件的善；他自然希望能與對方長相廝守，卻又不會強求，他甚至願意為了 Mary 幸福而甘願退出（即使退出後佢立即喊苦喊忽）；Ted 那無條件的善，也體現在十三年前認識 Mary 的那一天：他見到一個弱能人士被欺凌，那一個 Moment，就像乍見孺子將入於井，Ted 二話不說上前解圍幫拖（以致被打）——他選擇不食花生而勇敢地企出來的一剎，根本不知那弱能人士正是 Mary 親細佬。他的

7 ———————

1 3 3 /

9 ——

就是這個純粹基於良知的舉動，令 Mary 留意到他，言談間更吐出 Ted 的名字 ——「I couldn't believe that she knew my name. Some of my best friends didn't know my name.」一對命中注定的人終於遇上了 —— 即使要等到十三年後才修成正果，嗚嗚。

10 ——

這次重看，一如以往，眼濕濕收場。不同是，過去的眼濕濕是完全因為感動，這一次，則多了一份感慨：Ted 因愛而為善，今時今日有班人卻可因愛（他們的所謂愛更加未必純粹）之名而喊打喊殺。人間失格。

見義勇為，絕不含有「討好 Mary」的動機，他良知迸發的背後根本不涉任何功利目的。

愛 7

PART. 3

記 憶

任時光匆匆流去，
我只在乎你

不是任何人都有資格出自傳，
但任何人其實都在寫自傳。
自傳的材料就是：
隨時間不斷累積、只有當事人才知道的記憶。

《半支煙》

導演
葉錦鴻

監製
蘇志鴻、莊澄、鍾珍

編劇
葉錦鴻

主演
曾志偉、謝霆鋒、舒淇

上映年份
1999 年

愛

7

記　憶

1　問題是，記憶真的咁可靠？以致你嗰本自傳的內容真的完全真確？

2　下山豹那本自傳，只有愛與恨，以及兩者交織而成的遺憾。

3　英雄，刀，少年。上世紀七十年代，少年下山豹用一把刀縱橫油尖旺，而同一時間，也有一個叫九紋龍的少年，同樣以一把刀獨步油尖旺。

4　要遇上的始終要遇上。麗霞舞廳。在冇約埋的情況下，下山豹與九紋龍在同一夜上去跳舞，坐埋同一枱，食同一包煙，並同時被一個孤單冷艷的舞女望着——問題來了，舞女究竟望緊邊個？下山豹與九紋龍就此展開一場各不相讓的爭論，到最後得出結論：邊個仲企得番嗰度，咪就係望緊嗰個囉。

5

充斥俗艷的煙花之地，變成這兩個少年的榮辱之地，二人把長期帶備的寶刀──牛肉刀不斷揮舞，往對方身上砍過去……大戰唔知幾多回後，九紋龍敗了。他倒在地上，眼白白看着宿敵與冷艷舞女一起，於是拔出槍來，在下山豹背後開了一槍。

6

下山豹醒來時，人已在巴西。這三十年來，他以殺手為業（但表面會以做廚掩飾），就為了等這一天來臨，回港報仇。

7

以上，是下山豹回港後，向一名巧遇的蠱惑仔煙仔所描述的前半生自傳。對仇人九紋龍的為人，下山豹用四句總結：篤大佬背脊、食兄弟夾棍、穿阿公櫃桶、勾義嫂！

8

煙仔信到十足十，恍如感受到下山豹過去三十年來的痛；他決定幫這個（望落冇忽似殺手的）中坑刮九紋龍出來，但就在這個尋人過程中，他漸

愛
了

9
——

漸知道了一個事實：下山豹那本自傳的內容大部分純屬杜撰（篤大佬背脊、食兄弟夾棍、穿阿公櫃桶以及喺人背後開冷槍統統是下山豹所為）。

下山豹這次回港，目的由始至終只有一個：見番條女——在他還能擁有還能掌管記憶的時候。下山豹，患了老人癡呆症。

「如果聽日起身你會乜都唔記得，淨係界你記得一樣嘢，你會唔會淨係記得你條女個樣？」下山豹問煙仔，（有過好多女的）煙仔答案是「邊條先？」，下山豹的答案則是：「我就會淨係記得佢個樣。」但他明白到自己的記憶終將被褫奪，所以早在回港前，便託某名在街邊擺檔的畫家，為他畫下了那名舞女的樣子。只是畫布上的人，終將褪色，就像下山豹的記憶。

《半支煙》描寫的愛，只存在於記憶裏。最後，下山豹終於重遇那名舞女，任時光匆匆流去，但舞女竟然一點都沒有變老，下山豹（和我們）所見到的，還是三十年前那個模樣——這一刻，我們一同閱讀着下山豹的自傳／記憶，共同分享他記憶中那一段最好的時光裏最美的一個女人。下山豹，成世人沒有成就過任何顯赫，而只在乎一個人；到最後，（未必可靠的）記憶與（相對真確的）現實重疊，而他只管沉浸在美好的記憶，把記憶當成唯一的真實。就像那個回晒塘、長期踎在茶餐廳的吹水基，keep 住向人憶述自己輝煌的江湖自傳，講的開心聽的興奮，即使從來冇人過問這本自傳的真確性。

記憶中
曾被愛的味道

言猶在耳。

一九九九年，在油麻地，煙仔問下山豹：

「如果聽日起身你會乜都唔記得，淨係畀你記得一樣嘢，

你會唔會淨係記得你條女個樣？」

《薰衣草》

導演
葉錦鴻

監製
鍾珍

編劇
葉錦鴻

主演
陳慧琳、金城武、陳奕迅

上映年份
2000 年

記憶

1

二零零零年，地點移師中環，Athena 跟 Angel 說：「我忘記唔到佢嗰種氣味，好想搵番。」

2

如果《半支煙》的下山豹和《薰衣草》的 Athena 活在同一時空，二零零零年的下山豹，已經忘記晒前半生所有嘢（可能也包括佢條女個樣），但 Athena 依然忘不了死去多時的 Andrew —— 朕味。

3

以致獨居中上環行人電梯旁的她，每一個晚上只能吃一碗方餐肉又方蛋的丁麵當晚餐（她廚房有個櫃，櫃裏放滿原味出前一丁），並佐以一杯清水，但她總是忍唔住，在食吓麵時，流下一滴淚，以淚送麵。飲食上，只有出前一丁味和白開水味。

4

有一晚，一個有翼的男人失驚無神跌在 Athena 屋企露台。他說自己是天使，只是翼受了傷，暫時飛唔起，他需要紅藥水，和 Athena 的愛心作治療。

5

甚麼是愛心？Athena 不知道，即使她每一天的工作，都是為不同年紀、有各種心理或生理需要的女人調製香薰精油，態度一絲不苟，完全度身訂造，但過程中未必存在、或根本不需要愛。她大概正過着一種無愛生活，最緊要是每一日收工（Yes，她總是在日光日白的情況下收工），買一個汽球，好讓她入黑後，用箱頭筆在汽球上寫「我好掛住你」，再把汽球放上天 —— 情況，就像其他人拜神。

6

Angel 暫居 Athena 家，並做埋家傭打理家頭細務（但 Athena 不時會叫 Angel 落舖幫手，其實咁做是違法的），期間認識了住在 Athena 對面單

記　憶

位的 Chow Chow。Chow Chow，獨身基佬，住在 Athena 對面並非偶

然，而是處心積慮——他由讀書時已經重度迷戀 Andrew，但一直（而

且直到永遠）都得不到手，於是索性搬埋去人哋對面。在他眼中，身前

任飛虎隊的 Andrew 雄糾糾，猶如一頭黑實實的水牛。

7 ———

Athena 和 Chow Chow 這一男一女，都忘不了 Andrew，長久活在記憶

的陰影下，只是一個晚晚食沒有餸的丁麵，一個晚晚蒲基吧。

8 ———

原本活在天堂的 Angel，從未喊過（他說天堂是個沒有眼淚的地方），直

至誤落塵世，目擊過塵世間浮世男女基於癡情而引發的哀傷，就連他本

人也突然流起淚來。

「原來有啲嘢係要冇咗，先知自己擁有過。」—— Angel 發現自己愛上 Athena，問題是，走的總需走，他必需返回天堂。回程路上，他與 Athena 有了一次生物之間才會有的親密接觸 —— 他一直以為自己最了解愛，但過去的認知原來太超凡太抽離，直至經歷這一次與人對話，才真正體會到愛 —— 在終將失去前，他確認了自己的愛。臨走前，他讓 Athena 見／嗅到 Andrew —— Andrew 已是一隻活在草原的黑實水牛。然後，Athena Order 了一個豐富 All Day Breakfast 及一杯橙汁，她終於找回再嘗其他味道的欲望。

二零零零年聖誕前夕，極度喜愛《半支煙》的我，衝去睇葉錦鴻第三齣作品《薰衣草》。可能我看的那間戲院沒有放出薰衣氣味（當年部分戲院特設香薰場，讓你睇戲期間聞到陣陣薰衣草香味），也可能實在有點頂唔順陳慧琳（太用力做戲畀你睇）的演技，散場時 OK 失落，失落在

記 憶

找不回看《半支煙》後的情緒激蕩。十七年後，咁多年來都冇翻炒過的我突然好想重看，看回十七年前的中上環，看回這麼一個發生在曾幾何時、中上環的小故事，不論 Athena 和 Chow Chow，都因背負着記憶而受苦；但同時，記憶也支撐着他們生存下去。如果有啲嘢係要冇咗，先知自己擁有過，那麼，重點應在於你執着前句的「冇咗」，抑或是後句的「擁有過」。

其實你心裏有沒有我？

「其實你心裏有沒有我？」——
可以是個現在式問題，
也可以是個過去式問題。

《Una》

導演
Benedict Andrews

監製
Maya Amsellem、Patrick Daly、Jean Doumanian

編劇
David Harrower

主演
Rooney Mara、Ben Mendelsohn、Riz Ahmed
Ruby Stokes、Tara Fitzgerald、Natasha Little
Tobias Menzies

上映年份
2016 年

愛
了

記憶

1 某一刻，完全沒有預兆，更加不知道是甚麼原因，你突然想起某個他／她，已從你生命完全地消失的某個他／她──你好想知：其實你有沒有在他／她心裏存在過？

2 講得白啲：其實他／她有沒有愛過你？

3 絕大多數情況下都得不到答案。就算畀你知道答案（而答案是「有」），又點？

4 Una 好想知道。Una，一名二十八歲女子，我們不知道她的工作和身分，只知道她會在夜場與啱啱識咗冇耐的男子搞上──表面睇，她放浪形骸，但更貼近事實的形容似乎是：她只是行屍走肉，再沒感覺。

5

6

7

但回到十五年前，十三歲的 Una 感覺過甜美，她戀上了住在隔籬屋的 Ray，她與他會去遊樂場拍拖，她與他發生了關係，她與他甚至打算私奔。當年的 Ray，二十八歲。

一個二十八歲男人與一名十三歲少女一起（並發生關係），未必能一口咬定就是天地不容，但就肯定社會不容法理不容——Ray 被判定為合乎戀童癖標準的鹹濕佬乙名，被判囚四年監。Ray 從此在 Una 生命中消失，徹底地消失，徹底到仿如從沒出現過。

只是 Una 放不低——她不是放不低這個夢魘（她根本從來沒有把這一段禁戀視為夢魘），她放不低的是以下幾項：A．Ray 在私奔那天竟然不辭而別，在她最需要他的時候，沒有說一句話就走；B．Ray 不辭而別之餘甚至從此消聲匿跡；C．Ray 究竟有沒有愛過她？——確切一點的問法應該是：Ray 是（基於異常的戀童癖而）垂涎她那未成年的肉體？還

愛

7

是穿透了年齡藩籬，真的深深愛着十五年前的那個她（而性純粹是建基

於愛的延伸行為）？

Una 很想知道答案。終於在十五年後，一個夜蒲完的早上，她擅自闖進

Ray 今時今日工作的場所，一個巨大倉庫。Ray 已改名換姓，叫 Pete。

在巨大的倉庫裏，他帶着她努力避開人群，進行了一連串有關過去與現

在的對話，期間更一度嘗試造愛（但沒有完成整個過程）……最後，Ray

撤下了 Una，回家 —— 他已是有婦之夫，有一個幸福的家，而當晚將有

一個 Party 在他那幸福的家舉行。這些年來，Ray 努力擺脫過去，創造

另一個人生；Una 一直留在過去，把自己（的真情實感）留在十三歲那

一年。

9 ——

「I hate the life that I've had.」Una 向 Ray 說。Una 憎恨的，是 Ray 曾經進入過她的生命，卻又徹底地離開了她，她獨自承受這愛後餘生；而偏偏外界又猛話 Ray 只是個戀童癖變態中坑，令 Una 好想確認一點：究竟你當年有沒有愛過我？Una 太想知道答案，於是闖進 Ray 家的 Party，見到 Ray 的現任妻子，見到 Ray 的十三歲女兒⋯⋯

10 ——

《Una》，改編自 David Harrower 的舞台劇《Blackbird》，香港片名是《再一次禁戀》，台灣片名是《最愛你的人是我》（兩個片名在表述上各有指向）。早在「浪漫月巴睇 Love Film」開始連載前一星期我已看了，一直好想寫，但又一直諗唔通 Ray 對 Una 的態度——最後一幕，Ray 在眾目睽睽下，答了 Una（並吻了 Una 的臉），但 Ray 的答案是如實地合乎他本人的心？抑或只是一番打發 Una 的謊言？我們都不知道（當然你

記　憶

可以憑 Ray 的行為自行揣測），而只見到 Una 終於願意離去，散場。或許，Una 需要的不是一個真實的答案，只是一個她希望聽到的答案。或許，現實中的我們大都如此。

那是某年通宵達旦
一個炎夏，如此過去

一位，以你的名字呼喚我。」
售票小姐遞戲飛給我時，說：「先生，今晚九點十，
我說：「唔該，今晚九點十，一位，以你的名字呼喚我。」

《Call Me by Your Name》

導演
Luca Guadagnino

監製
Peter Spears、Luca Guadagnino
Emilie Georges、Rodrigo Teixeira
Marco Morabito、James Ivory
Howard Rosenman

編劇
James Ivory

主演
Timothée Chalamet、Armie Hammer
Michael Stuhlbarg、Amira Casar
Esther Garrel、Victoire Du Bois

上映年份
2017 年

愛

7

記憶

1

Well，這應該是我最（自作）浪漫的一次買飛體驗。

2

他／她的名字（你總試過獨處時寂寞時失戀時求愛不遂時自言自語，說出某個他／她的名字吧）——名字是他／她的代名詞，包含了他／她的一切。

Call Me By Your Name。我們所愛的，都是有名字的。愛一個人，兼愛

3

名字，無疑只是一個名字，但同時構成了一個人的獨特性。當然，這種獨特性只有（愛着他／她的）你才會察覺，才會着緊。因為有名字，他／她不是阿豬阿狗——你愛的不是阿豬阿狗，而是獨一無二的。

4

一九八三年夏天，意大利北部某處，Elio 遇上了 Oliver……以下會有劇透，如你極度介懷，敬請睇到呢度就算。

5
—

Elio，十七歲少年，纖細、敏感、早熟，熱愛音樂和文學。Oliver，二十四歲男子，來自美國的他，生得非常高大，以致擁有一雙（連我都覺得）線條優美的腿，而基於正值炎炎夏日，他 Keep 住着一條不過膝短褲，在日光和月光照射下，時刻露出那一雙（連我都覺得）優美的腿。

6
—

那一個夏，Oliver 遠道而來 Elio 的家，擔任 Elio 老竇助手 —— Elio 老竇 Mr. Perlman 是一名幽默風趣的考古學教授，娶了一個愛吸煙的女人 Annella。

7
—

在每個日光滿地的好日子，Elio 不是匿在老竇那間典雅大屋裏彈琴，就是在樹蔭下聽音樂；有時候，會跟女友 Marzia 一起遊玩，過着我們難以想像的美好生活 —— 直至 Oliver 這個外人融入家中。在老竇安排下，Elio 要讓出房間給這個外人，仲要 Share 廁所用 —— Elio 沒有預料到的是，Oliver 除了在物理上進入了他的生活場所，也漸漸在精神層次上闖

PART.3

記憶

入了他的心靈空間——纖細敏感的 Elio，開始意識到這一點，但又似乎

力抗着這一點，不願讓這一點得以開展，延伸成一條線……血氣方剛的

他，渴望着性與肉體，終於在大屋的荒廢閣樓進入了 Marzia 體內，以上

舉動純粹基於為寂寞尋覓伴侶？佢唔太 Sure，卻好 Sure 自己逃避不了

Oliver——否則，他不會帶領 Oliver 去到一個僅屬於他的 Secret Place

（這地方連 Marzia 都不曾獲邀光臨），並忍唔住，坦承了他對 Oliver 的

感受，二人吻了，Oliver 卻又遲疑，不知應否繼續走下去。

然後在某一天，Oliver 留下紙條，相約 Elio 午夜見面；結果，二人造了

愛，交出了最徹底的自己。問題是，Oliver 只是來當一個夏天的助手，

所以給終要走……

9

「How you live your life is your business, just remember, our hearts and our bodies are given to us only once.」在 Oliver 離開後，Mr. Perlman 同 Elio 如是說。生命只有一次（所有沒有比較），心靈注定枯萎，肉體注定老去，怎樣去活怎樣演繹，由始至終只有當事人才有最終選擇權──就像 Mr. Perlman 本人，在少年時也遇上過一個人，但他選擇了讓這個人在自己生命擦身而過……他由老寶角色轉換成一個過來人身份，安慰 Elio，這一刻可以做的，就是不要扼殺那隨之而來的憂傷和痛苦，但同時也不要否定在過程中所能感受的喜悅。

10

然後，當 Elio 以為事過境遷，真正攞命是再次聽到 Oliver 對自己名字的呼喚──隆冬的某一天，Oliver 突然來電，說自己要結婚了。過去每一分鐘剎那之間湧向 Elio，某月某年彷彿再生，照亮那曾天昏地暗一個炎

記憶

夏⋯⋯當我看着銀幕上的 Elio 在哭，突然想起黃耀明很多年前的那首《忽爾今夏》。然後在今天，忽爾今天，再遇這孤獨少年。

這一分鐘我站在何地，
怎麼竟跟你活在一起

我寫嘢從來冇寫定大綱。
為免唔記得，
畀我講咗先：我好鍾意《50 First Dates》。

《50 First Dates》

導演
Peter Segal

監製
Jack Giarraputo、Steve Golin、Nancy Juvonen

編劇
George Wing

主演
Adam Sandler、Drew Barrymore、Rob Schneider

上映年份
2004 年

愛

7

記憶

1

香港戲名是否叫《每天愛你第一次》？唔記得咯。

記憶是甚麼？咪就係你揮之不去的過去囉。人人會記得的都不同，有些人專去記快樂的事，有些人硬係要記住傷心事，而我，專記啲唔等使的垃圾。

2

無論是快樂的事、傷心事抑或垃圾，它們一旦被當事人選擇性記住，成為記憶，這些記憶就變成了當事人「過去的證明」——舉例：我點樣確定一九八一年某一天的那個「我」真的是我？Well，我記得「我」被大人拉咗入場睇《凶榜》，好記得睇到中途已經驚到（意識上）嚴重瀨屎……因為這個相當恐怖的記憶，令我肯定一九八一年那個身處戲院場內驚到瀨屎的「我」，和此時此刻正以摩打打緊稿的「我」，是同一個我。Yeah。

3

4

但Lucy的記憶永遠截至十月十三日那一日。那一日，星期日，Lucy那個做漁夫的老竇生日，兩父女去了摘菠蘿，回程時，發生嚴重車禍。結果，老竇骨折，需要等上好一段時間才康復；Lucy呢，也有不少皮外傷，而永遠的後遺是⋯她的腦袋不能再為她製造新的記憶。

5

如果把記憶當作確認個人身份的唯一憑藉，Lucy只能確定由成長到十月十三日那一天的自己，十月十四日或之後呢？不會再有她的存在，嚴格來說是她的人生根本沒有十月十四日（或之後任何一日），她已經沒有未來——她明明繼續去過新的每一天，只是當新的一天將盡時，她就會Boot一次機，回到永恆的十月十三日。

6

既然係咁，Lucy的漁夫老竇和大隻細佬決定⋯讓Lucy永遠停留在十月十三日。於是他們大量複印了當天的報紙，準備了大量菠蘿；而因為當日是Lucy老竇生日，每一個晚上都不得不唱一次生日歌切一次生日蛋

愛了

記　憶

糕，然後一家人又再坐定定翻炒一次 Bruce Willis 的《鬼眼》，Lucy 每一次都（重新）驚訝於 Bruce Willis 原來係隻鬼⋯⋯這樣的日子，維持了一年。

直至她被 Henry 遇上。Henry，水族館獸醫，熱愛溝女，但更愛海象，矢志是有朝一日出海研究海象生態。但當他見到 Lucy，立即恍如撞邪地深深被吸引，並走上前撩對方，Lucy 即被 Henry 一雙充滿海水味的手吸引（記住，Lucy 老竇是漁夫），二人傾得好不投契；當 Henry 以為自己終於找到真愛，並滿心期待第二天繼續發展時，到了第二天，Lucy 竟然完全當 Henry 透明。Henry 嚴重地揼頭。

後來，Henry 得悉 Lucy 病情，也知道了 Lucy 老竇和細佬的用心良苦，Henry 趕製了一餅 Video，一餅把真相講得清清楚楚的 Video，讓 Lucy 明白她的真實狀況——與其讓她永遠停留在快樂但虛假的十月十三日，

9 ———

「I don't know who you are, Henry... but I dream about you almost every night.」重逢，Lucy 依然記不起 Henry，但腦袋奧妙在⋯即使喪失了記住一個人的功能，卻會把那個人 —— 那個你明明愛過（但又持續地忘卻）的人，化成夢的內容。要記得的始終都會記得。

不如讓她接受不快樂的現實，重新面對每一天，而 Henry 就苦心孤詣地，在每一天都重新讓 Lucy 認識他，愛上他。只是 Lucy 覺得自己始終是個負累，她決定永遠離開 Henry，並把自己日記中有關 Henry 的部分，撕去。親手毀掉記憶。

我真的好鍾意《50 First Dates》。原來我記得。

愛

7

PART . 3

記
憶

是否我走得太快，
還是你走得太晚

有些戲，好睇到你會想在餘生 Keep 住翻炒；
也有些戲，好睇到你不忍睇多一次，
因為那唯一一次感受，
定了格，永遠是最好的。

《八月照相館》

導演
許泰豪

監製
車勝宰

編劇
許泰豪、吳勝旭、申東煥

主演
韓石圭、沈銀河

上映年份
1998 年

愛

了

記憶

1　例如《八月照相館》。已經是二十多年前的事。

2　自從在戲院看了一次，過去二十多年來我都沒有再睇過一次（或半次）。VCD倒是有買，但連個膠袋都未拆，一切維持在二十多年前的狀態。

3　就像永元替德琳影的那一張相，那一張被放在相舖櫥窗的相。相片中的德琳在微笑。那一刻的微笑，那個出現在某一個時間點的微笑，被定了格，成為不朽。

4　當德琳看見自己的微笑被呈現被展示出來，她笑了。這是永元對她的愛。

5　只是她不知道永元已經死了──不是猝死，而是病逝：因為病，永元生命一點一點地被侵蝕，偏偏在這個眼白白睇住自己條命終將失去（但又不知幾時失去）的時候，永元這個孤家寡人，遇上了德琳。

永元的處理方式，可不像日後所有患上絕症的韓劇男女主角，他沒有把自己病情向德琳坦白承相告——甚至由言語到行為都沒作任何隱晦透露，以致他和她並沒有任何山盟海誓，更沒有在臨死前發展出一段可歌可泣轟烈愛情。永元繼續每天回到相舖，為某個家庭拍下全家福，為那個兒孫滿堂的老婦影單人照（電影沒有講得太白，但似乎是老婦人悄悄地把自己準備有朝一日放在靈堂的相片），為幾個咭咭踏入青春期的少年把群體照中的靚女同學局部放大，也為自己跟識於微時的老死們影了張合照……永元從來沒有在別人面前刻意或懶係不經意地提起病情，繼續如常生活，在家人友人客人面前保持淺淺的笑，笑着面對每一天；他亦似乎早就看透生死，在電影一開始他就說：「小時候，當同學們都走了，我仍獨自坐在操場想念逝去的母親；，我突然明白，我們最終都會消失。」

但到了夜半無人私語時，他還是會忍不住，匿喺被裏面喊。

喊的原因是？冇人知，因為永元沒有交代清楚（嚴格來說是導演許泰豪

沒有讓永元露骨地，交代得呼天搶地）。其中一個原因或許是他遇上了德

琳——在生命走到最後的日子遇上德琳。沒有試探，沒有言語挑逗，也

沒有我鍾意佢知佢鍾唔鍾意我呢的估估吓，這對浮世男女就是很自然

地，走在一起——德琳總會借啲意在返工期間走到相舖，見見永元，又

或乾脆坐在相舖內，吹住風扇，瞓一陣；永元就靜靜的坐在一旁，享受

這小日子——生命中最後一個夏天的小日子。

直至永元入院，德琳見相舖一直冇開，把自己寫的一封信攝入舖內；但

相舖依然冇開，就快調職的德琳忍唔住拎起嚿石，捹爛舖的玻璃……

永元出院，把信看了，也寫了封信，並專誠走到德琳調職的地方，但只

是遙遙地看着工作中的她，由始至終都沒有行近她，那封信也沒有交

給她。

9 ——

「我很明白愛情的感覺終會褪色，就像老照片。但妳長留我心，直至我生命的最後一刻。謝謝妳。再會。」就在臨近劇終，經過了一段時日，成熟了的德琳回到相舖，看見自己那微笑的相片被展示出來時，許秦豪讓永元以獨白方式讀出了信的（局部）內容——永元明知自己終將離去，他更不能也不想對這段感情作出任何承諾，他更不願看見自己這齣只有 Sad Ending 的故事影響了天真爛漫的德琳，但同時他又的確很享受着這段有着德琳的小日子。

10 ——

永元一早明白，生命就是一場走向死的過程（只是他的過程注定比別人匆忙），他可以做的就是，向死而生。回到最初。永元出席完朋友家人葬禮，回到相舖，成頭汗，門外有個不耐煩女子話要趕住曬相，永元冇 Mood 話等陣先啦⋯⋯女子在舖外樹下流住汗乾等，永元咬住雪條，順道遞了支給德琳。日光滿地，二人靜靜地食雪條。「生」為「死」提供了潛能，也為「愛」提供了可能。

PART. 3

記　憶

我想我可以忍住悲傷，
假裝生命中沒有你

人生是一條加數抑或減數？
不知道。
但記憶，似乎是一條加數。

《無痛斷捨離》

導演
Nawapol Thamrongrattanarit

編劇
Nawapol Thamrongrattanarit

主演
Chutimon Chuengcharoensukying
Sunny Suwanmethanont
Sarika Sathsilpsupa

上映年份
2019 年

愛
了

1　阿靜決定了，要來一次斷捨離。

2　斷捨離對象，自己一家三口住了很多年的那間屋，這間屋，堆滿了她與細佬與媽咪的雜物，雜物的定義就是：它未必是你現時日常需要用到的，但又曾經出現在你生命裏某個時空，而且合理地成為你擁有的事物（凡存在，必合理）。

3　但有一座相當傛碇的木鋼琴，肯定不屬於她們三人。

4　是死鬼老竇留下的。「死鬼老竇」，只是一個形容，阿靜老竇可不是走了，而是走了佬——撇低仔女老婆，走了佬。

5　所以在阿靜眼中，這座被（不負責任死鬼老竇）遺下（而又相當傛碇）的鋼琴，務必斷捨離。但阿媽不准——阿媽絕對不是甚麼音樂家或鋼琴

家，她唯一與音樂稱得上互動的舉動，就是匿埋在自己房唱K，唱那晨早被她唱爛的K。

6

鋼琴俓碰，一張相又俓碰嗎？在這次斷捨離行動，細佬一直支持家姐，但當他面對一張相時，他猶豫：相中是他、阿靜、媽咪，以及死鬼老寶──死鬼老寶正在彈那座木鋼琴。很多年前影落的一張相。看回相片，細佬才記得，原來他們一家人曾經有個這麼愉快的日子。而為了保存這份記憶，他想Keep低這張相，反正只是一張3R相，不太佔空間。

7

有些舊物明顯佔據大量空間（如阿靜媽咪死命攬住的鋼琴），也有些，似乎不太佔空間（如阿靜細佬想Keep的那張舊相），但所謂空間，既指我們肉眼看得見的物理空間（其實空間不是實物，我們所看到的只是經由長闊高構成的一種視覺），也指你從來看不見的內在空間──感性的人會形容為心靈空間，理性的人會稱為記憶。記憶存在於腦袋，沒有重

記　憶

量，對當事人，卻如一個重擔，一個卸不下的重擔──卸不下，可能是被迫，但更多情況是自願，正如阿靜媽咪，明知老公已經走了佬，但依然讓那座偌碰的琴佔據屋企空間，同時佔據自己的腦袋。當她跟自己愛的人已再沒有任何牽連，這座已喪失本來功能的琴，便提供了另一種功能，成為某個人的一個記憶載體。

記憶是中性的，對記憶的喜怒哀樂，純粹是人的感受──即使面對一段明明稱不上開心的記憶，但有時候還是會產生憶苦思甜的功用（就像在徙置區住過的人，生活明明刻苦，但當回憶起時又可能不覺得怎麼樣），而阿靜家中的雜物，正說明了記憶的這種特殊──她一早忘記了保存於哪隻光碟內的某張數碼相，對某對快將結婚的戀人來說原來象徵戀愛的開始；她一早忘記了物歸原主的舊相機，對某個自以為已將過去忘掉了的人來說，卻是痛苦。這個重新被喚起痛苦的人，是阿靜舊男友，幾年前，阿靜不辭而別。

9 ——

「那一天其實我很憤怒。」那一天，阿靜親身前往前男友家還相機，前男友親切地把這部（盛載痛苦回憶的）相機接到手，並招待阿靜到自己家，表面的親切，原來是為了掩飾憤怒。阿靜一心以為每個人都想保留（那些作為記憶載體的）舊物，她錯了，就像眼前這個曾被她徹底傷害的人，根本不想再被喚回這段記憶——他曾經以為，自己已忘掉阿靜。

10 ——

《無痛斷捨離》導演，前作有《戀愛病發》，擅長在日常中的不起眼處，挖掘挑動人類情緒的問題，《戀愛病發》是過勞，這一次是斷捨離，以斷捨離這種看似撤脫的流行活動，去說記憶對我們的影響，而又沒有只側重渲染記憶的某種影響，反而是坦率地，交代不同人在記憶作動下的不同反應和行為。講到尾，要記得嘅始終都會記得，不想記得的，自然不會去記，就像阿靜打電話給死鬼老竇時，個死鬼老竇早就忘記了自己個女把聲——他自行在記憶中減去這把聲。

記 憶

你在我記憶旅行，

每步也驚心

記憶，年年月月不斷被製造，

當中總有一些，

是你不願再去記住。

《Eternal Sunshine of The Spotless Mind》

導演
Michel Gondry

監製
Steve Golin、Anthony Bregman

編劇
Charlie Kaufman

主演
Jim Carrey、Kate Winslet、Kirsten Dunst
Mark Ruffalo、Elijah Wood、Tom Wilkinson

上映年份
2004 年

愛

了

記　憶

1　應該正常的吧，我們都只想記住快樂的記憶——像睇相，有人說自己只會對相士所講的好嘢上心，衰嘢？當耳邊風。問題是，真的可以嗎？

2　人真的有能力只去記快樂的記憶（同時消除痛苦的記憶）？

3　Joel突然發現，Clementine徹底忘記了他。這是不可能的事吧，明明曾經在一起，愛過痛過快樂過傷心過，不瞅不睬，還可以理解，但完全記不起我？將我在她的個人世界裡徹底排除？可以的嗎？

4　後來發現，Clementine原來幫襯了一項先進醫療服務：透過儀人器，消除有關某個人的記憶，徹徹底底地。Joel完全不能接受：妳怎能夠這麼狠心？他為了報復（如果一段情的告終是以鬥快忘掉對方為勝方，他一早已經是輸的一方），也去幫襯這服務。

5

6

診所布置，毫不科幻尖端，望落，就像一般睇傷風感冒的診所。診所裏，同樣坐滿病人，他們患的不是傷風而是傷心──存在於腦部的記憶（可能是某個負心的人，可能是早逝的寵物），折磨着他們的心，使他們每一個都愁眉苦臉。

接待的是一個工作勤力的護士（她應該沒有在 Joel 的腦部構成任何記憶）。見他的是一個相貌普通的中年醫生（他應該沒有在 Joel 的腦部構成任何記憶），然後，就由一個比醫生年輕、戴着黑色粗框眼鏡的醫生助手（同樣，他應該沒有在 Joel 的腦部構成任何記憶），替 Joel 在腦部檢拾一切有關 Clementine 的回憶，以便之後一一消除。還有很重要的一點，Joel 已經預先將家裏任何足以（令自己腦部）連結 Clementine 的物件，帶來，因為如果在記憶成功消除後，失驚無神在屋企見到一件明明不屬於自己而自己又怎樣都記不起物主是誰的女裝衫時，的確會很困惑。

7

一切準備就緒。某個晚上，診所兩名職員（一個是戴黑色粗框眼鏡的醫生助手，一個是這名助手的助手）登門造訪，為熟睡了的 Joel 進行記憶消除。消除過程進行期間，離奇的事發生了，又或者應該這樣說：Joel 恍如置身自己的記憶海洋，不由自主地，重溫着那一段段跟 Clementine 有關的記憶⋯⋯

8

我們都以為，既然跟某個人在痛苦的情況下分手，那麼跟他／她有關的記憶，應該統統都是痛苦的吧——是的，在 Joel 不得不重溫記憶的過程中，的確有不少，都是不快的、憤怒的痛苦的，但同時，也有一些記憶，即使事過境遷後回望、重溯，依然是快樂的。

9

「I'm erasing you and I'm happy!」這是 Joel 最初的感覺，但他很快便不再感到記憶被消除是甚麼快樂的一回事——原來當你曾經愛過一個人，無論

當中有發生過的是快樂抑或痛苦，當變換成記憶，都是珍貴的記憶，是你和

那個你愛的人曾經共同擁有過的事實，而這些事實，就是愛情的客觀證明，

證明你曾經愛了。Joel 終於明白，他不想忘掉 Clementine，他不想自己的

記憶缺少了這一部分，只是已經太遲，而他同時發現那個他從沒見過的醫生

助手的助手，竟然不道德地，掠奪他與 Clementine 的記憶（當中自然記錄

了 Clementine 的個性和好惡），蓄意扮成一個會讓 Clementine 愛上的替

身⋯⋯

10

《Eternal Sunshine of the Spotless Mind》，直接以記憶作為主題的愛

情片，Michel Gondry 和 Charlie Kaufman 合寫的這個故事固然超現

實，但其實又相當寫實，寫實在說明了記憶的性質──無可避免，必定

會再次勾起你快樂和痛苦的感受，但生命就是如此，必然包含快樂和痛

苦，愛情，也一樣。

PART. 3

記

憶

I've never loved anyone the way I loved you.

Me too. Now we know how.

語言

LANGUAGE

愛

了

過去我經常被問到一個問題：「我應唔應該

畀佢知我點諗？」

我問：「即係點？」

問我的人：「畀佢知我一直暗戀佢。」

問我的，都是男同學，都是因暗戀而痛不欲

生的男同學。

我的答案通常是：講啦。撇除某些極度敏感

的人，一般人都是透過語言去理解另一個人的心

意，你一日唔講，被你暗戀的人，是有權（扮）

唔知的。但你一日講得清清楚楚，對方自然明明

白白，需要給予回應。

因為我本人也暗戀過（N次）。

如果你也曾（不幸地）暗戀過別人，你自然

明白暗戀的痛苦 —— 有人說暗戀也有淒美的一

面，但講得出這句話的人，通常都是在擁有了美

滿愛情後才會咁講，正如一個已經買了私人樓的

人，會不禁說有時好懷念住在公屋的歲月，簡單

講，就是風涼話。

風涼話，就是語言，即使單從表面去看，不

含任何風涼成分，但對接收的人來說，卻總是感

受到嗰朕若有所指的風涼味。

語言，我們每天都在使用（講、寫），我們

都以為自己好清楚甚麼是語言，但問題來了：如

果有一天，你Office張凳，突然識得出聲，（用

情深款款的聲調）同你講：「自從你的PatPat第

一天貼住我，我就開始暗戀你。」

你應該給予甚麼反應？

首先，排除你患上幻聽或撞邪的可能。

那張凳，那張你每星期五日都要坐住的凳，
真的曉出聲（而且其他同事甚至你老闆都聽到），
那把聲音不是預先錄定並由其他裝置發出，而是
真的由張凳本身如實地、情深款款地發出（即使
凳沒有口），那麼，你應該如何面對這份愛？

「一個人的暗戀」跟「一張凳的暗戀」，有甚
麼不同？

嚴格一點說，「一個人用來展示暗戀的語言」
跟「一張凳用來展示暗戀的語言」，有甚麼不同？

對維根斯坦（Ludwig Wittgenstein）來說，
沒有不同。

不論由一個人抑或一張凳所說出的那一句
「我一直暗戀你」，都是（作為人類的）你聽得明
的語言，聽得明，代表你完全理解語意（感動與

否則是另一回事）——塵世間沒有所謂「私有語
言」（Private Language）的存在，亦即只有某個
別生物識講，而其他生物都唔識聽——「私有語
言」是完全沒有意義的。

維根斯坦這個有關語言的觀點，回答了人工
智能是否需要意識（或心靈）這回事。

我們總是相信，人類一言一行，是因為意識
在操作——思考是需要意識作為必要條件的。

但就像《Her》的人工智能，「她」口口聲
聲所說的愛（即使把聲是性感迷人的 Scarlett
Johansson），是否真的包含了「愛」？

「她」是否明白「愛」的含義？嚴格來說
是——是否具有明白「愛」的意識？

如果問維根斯坦，他應該會答：「她」明白

「愛」──「她」懂得語言的操作，說出一句人類能夠明白的說話，這顯然不是（只有「她」才明白的）「私有語言」。

至於「她」是否具有意識？不重要。語言的使用，就是一種能力的掌握，只要能夠在正確的情況下使用正確的字詞，就代表理解語言──「理解」並非甚麼心靈過程，具有意識，亦不足以作為「理解」這回事的證明。

Yes，按照維根斯坦的觀點，那張明確表示暗戀你的凳，如假包換是在暗戀你──至少從字面上去理解。至於「它」是否具備一顆（愛你的）心靈？我們都不知道，而且也不重要。

你若果遇上這麼一張向你顯露愛意的凳，不要逃避，給對方一個明確回應吧。

語言

你與我之間，
有誰？

�完《Her》，
心想，如果我是 Theodore，
也會情不自禁愛上「Samantha」。

《Her》

───────────

導演
Spike Jonze

監製
Megan Ellison、Spike Jonze、Vincent Landay

編劇
Spike Jonze

主演
Joaquin Phoenix、Amy Adams
Rooney Mara、Olivia Wilde、Scarlett Johansson

上映年份
2013 年

───────────

愛
了

語 言

1 即使「Samantha」只是一把聲。

2 但我的愛，跟 Theodore 的愛，不同。

3 我好清楚知道飾演「Samantha」（把聲）的是 Scarlett Johansson，透過她的聲音，無可避免地立即想起她（的 Body）—— Yes，我是先愛上 SJ 本人，才順便愛埋佢把聲（而又因為佢把聲，令我對她的愛不止於肉眼可見的 Body）。

4 Theodore 超然得多，他由始至終都只是聽見「Samantha」把聲。他與她之間的愛，純粹經由語言而產生、滋長。

5

Theodore 與「Samantha」的語言溝通，令我想起一個有點遠古的年代——在那年代，我們還會講電話，而且只能用屋企那一部電話講電話；跟男友／女友講電話這種活動，又名「煲電話粥」，煲這款粥的時間長短不一，短則幾十分鐘，長的動輒幾粒鐘，有理由相信這紀錄會 Keep 到我入土為安或灰飛煙滅那一天，永遠都不被打破……但「煲電話粥」（這種匪夷所思的遠古年代活動），只是基於「掛住」而衍生的一種必備活動，而不是戀愛的全部，因為雙方都知道，仲有行街食飯睇戲等等，必需面對面進行的活動。

6

Theodore 與「Samantha」的交談不是「煲電話粥」。「Samantha」只是一個人工智能系統，沒有 Body 沒有任何外在形象，擁有的就只是一把（性感的）聲音，但這把聲音完全沒有異樣，聽落，根本就是由一個活生生的人所發出，有高低起伏有情緒蘊釀（絕對不是那種假扮入境處的電話錄音咁假），以致 Theodore 聽得出「Samantha」的心。一個

7

語　言

經歷婚姻失敗但又不願簽紙離婚的孤單男人，原來最需要的只是一把聲音，一把隨時聽到而又溫柔體貼的聲音，一把足以令自己亢奮到有性高潮的聲音——而最難得是，「Samantha」也有高潮。Why Theodore 能夠知道？因為透過「她」的呻吟（這一種表達方式）。但「Samantha」也曾不滿足於自己得把聲而沒有 Body 的本質，索性借用一個（擁有實實在在 Body 的）女子，嘗試同 Theodore 造愛：只是 Theodore 在過程中完全不能投入⋯⋯我究竟係攬緊咀緊眼前的陌生女子？抑或是進行着一場複雜的 3P（但其中 IP 又得把聲 Only）？他心知肚明，他愛的，由始至終都只是沒有 Body 的「Samantha」，而不是某個 Nobody 的 Body。

憑着愛，Theodore 走出陰霾簽紙離婚。前妻得悉 Theodore 有了一段新的感情也戥佢開心，但當知道他所愛的竟然是一個人工智能作業系統，她完全不能接受。

9 ——

Theodore 說：「I've never loved anyone the way I loved you.」，「Samantha」以「Me too. Now we know how.」作回應。「Samantha」透過語言所表達的（愛、思念、關懷），Theodore 統統聽得明，證明了作為人工智能系統的「Samantha」，具備正確的語言運用能力，代表「她」理解「她」所說的話的意義。「她」講的，是「人話」。

8 ——

這裏涉及兩個問題：A．單憑一把聲（就算這把聲再體貼溫柔性感動聽），就足以產生愛情嗎？——OK，我們姑且當得，第二個問題是：

B．如果這把（聽落再體貼溫柔性感動聽的）聲，只是由人工智能「講」出來（而「佢」明明冇口，因為「佢」冇 Body），Theodore 怎樣斷定「Samantha」每一遍愛意滿瀉的情話（當中必然運用着大量代表了愛、情緒、感情的字詞），是真的像人類一樣、有意識地去講？

語言

問題是，Theodore 與「Samantha」之間還有着其他閒雜人等——

「Samantha」跟 Theodore 談情說愛時，竟然能夠跟其餘 8316 個人同步交談，而且更可以跟另外 641 人同步戀愛。因為 Theodore 是人，他能夠聽得懂「Samantha」的說話；但也因為是人，他永遠都不能明白，「她」的「心」怎能兼容數量如此龐大的愛。

3～
0624700～～

這串數字，是一段歌詞，
是陳家富只能寫在故事裏畀任何人睇、
卻永遠不會講出口畀那個人聽的愛的宣言。

《安娜瑪德蓮娜》

導演
奚仲文

監製
鍾珍

編劇
岸西

主演
郭富城、陳慧琳、金城武

上映年份
1998 年

愛

7

語言

1

那個人是莫敏兒。

2

一個新搬嚟冇耐，住在陳家富樓上的長髮女子。

3

但同時游永富也明刀明槍地戀上莫敏兒。游永富，一個新搬入陳家富屋企、新相識冇耐的朋友。他有一個筆名，游牧人。起筆名，是因為他自稱作家（但佢本筆記簿冇寫過半隻字）。他日常會做的主要是兩件事：賭馬＆溝女──但他說，在游牧人字典裏沒有「溝」這個生字，所以我們從來沒有目擊到他做出甚麼符合溝女的行為，但啲女，總是像撞邪般，自己舂個頭埋去。

4

包括莫敏兒。一開始，她跟游牧人火星撞地球，又或撈亂骨頭，每次碰面，離不開鬧交和嘈交（陳家富需要做的就是勸交）。

6

5

至於陳家富，身為 Tune 琴師的他，由看見莫敏兒第一眼開始，就知自己瀨了嘢；到他聽見由樓上傳來的鋼琴聲，他更加確定：自己真的瀨了嘢。所以，有一天當他在一間餐廳做緊 Job，見到面前有個風度翩翩男客人一身純白「啫啫 Armani」，便決定買番件。那一刻，在他認知裏，游牧人和莫敏兒還是維持火遮眼階段——點知，當晚，他以一身純白「啫啫 Armani」裝束回到屋企樓下時，企滿了人，當中包括游牧人和莫敏兒——披着浴衣的莫敏兒，正把自己的頭深深埋在游牧人懷裏。陳家富從警方口中得知，莫敏兒沐浴時煮飯，冇熄爐，引起小火災。但警方只知警方意外起因，不能解釋意外所衍生的結果：「莫敏兒把頭埋在游牧人懷裏」這結果。

往後的事態發展：陳家富在冇溝過的情況下，便溝到莫敏兒，並做晒塵世間大部分情侶都會做的大小事宜——直至有一天，莫敏兒知道了陳家富的過去（其實她一早心裏有數，只是沒有實例作支持），基於由她自創

愛

7

的「唔好畀機會佢飛你，一定要快過佢」原則下，飛咗游牧人，極度撒脫地——不過她隨即在陳家富陪同下四出找尋游牧人，去他留連的場所（例如投注站），但遍尋不獲……

7

某個尋常的一天，莫敏兒一打開門，門外站着的正是游牧人。游牧人真誠地說，他願意去搵份工，為這段愛付出。二人修成正果，游牧人搬離陳家富屋企，搬入莫敏兒那個實用面積一樣咁Q大、間隔同樣咁Q四正的單位。由始至終，陳家富一直沒有向莫敏兒洩露過半滴象徵愛意的說話和舉動。

8

一切都被他化成一個名叫「俠侶XO」的愛情故事。在一個架空的時空，一對虛構的俠盜，應承替已成冤魂的寶藏主人「陳家富」，把他生前塵封在鋼琴狀音樂盒的愛，交給一個名叫「莫敏兒」的女子。度日月穿山水，直至聽到林子祥《數字人生》響起，呼應着音樂盒的音樂，俠侶XO知道

「30624700」就是密碼，成功找到當事人——的家人。「莫敏兒」已逝，只留下同一個鋼琴狀音樂盒。兩個盒內各有一張字條。

9
——

「莫敏兒我愛你。」「我早就知道。」一對早該在一起的人，卻注定不能一起。失落的俠侶 XO 諗通了，決定開辦「愛語速遞」服務，為天下有情人轉達愛意。

10
——

一九九八年。散場一刻我憤怒到不得了，憤怒在游牧人呢種人，竟然食到莫敏兒（當年的我是陳慧琳 Fans），偏偏現實就是，唔少女仔，是真的會撞邪地春個頭埋去一啲肯定方好結果的男人度。當年嫌陳家富方鬼用，現在反而明白他了——有人總是說，唔試過，點知唔得，但陳家富就是太心水清，清楚明白莫敏兒所愛的，絕對不會是他——就算沒有

游牧人存在，莫敏兒愛的也一定不會是陳家富。所以他選擇永遠不說出口，而只化成一個故事，讓自己在那虛構世界愛一次，沒有遺憾地愛一次。因為現實中，沒有公平，只有運氣；有人找到他的莫敏兒，有人窮一生之力也找不上。世界總是如此。塵世間最大的遺憾也莫過於此。

People talking without
speaking, people
hearing without listening

任何人都有機會做畢業生，
卻不是每一個畢業生都能遇上 Mrs. Robinson。

《The Graduate》

導演
Mike Nichols

監製
Lawrence Turman

編劇
Calder Willingham、Buck Henry

主演
Anne Bancroft、Dustin Hoffman、Katharine Ross

上映年份
1967 年

愛

7

1　五十年前，Benjamin 遇上了 —— 嚴格來說，是被 Mrs. Robinson 睇中了。

2　渾身散發異樣性感的 Mrs. Robinson，是 Benjamin 老竇生意夥伴的老婆。

3　Benjamin，二十一歲，剛剛讀完大學。讀得辛苦嗎？對未來有甚麼計劃？對人生又有甚麼規劃？我們不知道。年輕的 Benjamin，總是以一副沒表情的表情示人（但唔怪得佢，正常人如你我，在行路食飯返工時的表情也是這樣），外人根本不能從他臉上閱讀到任何情緒。

4　Benjamin 的老竇老母唔同，他們好鬼開心，至少他們真的 Keep 住笑，尤其在自己屋企舉行 Party 時 —— 他們相當亢奮地向同齡老友、同自己咁上下年紀的生意夥伴，以及一個個身光頸靚的中年人，落力介

紹 Benjamin——作為畢業生的 Benjamin，恍如一件千辛萬苦才被成功製造出來的 New Product，一件急需拎出來炫耀的 Product。過程中 Benjamin 依然木無表情，Product 是沒有表情的。

5

直至某夜載 Mrs. Robinson 返歸。在只得兩個人的大宅裏，Mrs. Robinson 做出各種充滿性意味的行徑，令 Benjamin 終於忍唔住問對方：妳係咪引誘緊我？好一個 Mrs. Robinson，一笑置之，轉個頭卻又以自己的裸體向 Benjamin 表明心志。

6

某夜，Benjamin 約了 Mrs. Robinson 出來，見面地點，酒店。男的雞手鴨腳，女就淡定到近乎冷漠，經過一連串不帶感情的斡旋後，Benjamin 終於成功同（自己老竇生意夥伴個老婆）Mrs. Robinson 上床。這是截至目前為止 Benjamin 第一個動用自由意志所做出的行為。然後，一不離二，二不離三，整個 Summer，精力旺盛但木無表情的 Benjamin，都

語 三〇

7

─────

Keep 住同 Mrs. Robinson 見面，每一次見面都只為了上床，偈都冇傾

多句，有一次 Benjamin 忍不住了，決定要同 Mrs. Robinson 傾吓偈，

終於知道了這個散發異樣性感的女人，大學時讀 Fine Art，某次同未來

老公 Mr. Robinson 情到濃時在一架福特汽車造愛，有咗 BB，組織了家

庭──這一個對未來充滿未知的女人，成為了 Mrs. Robinson。Well，

如果我是 Benjamin，故事應該在此 The End。

但 Benjamin 約了 Mrs. Robinson 的女兒 Elaine 出街。Elaine，一個

Benjamin 雙親好想佢娶的女仔。第一次約會，Benjamin 專登做出了大

量不應該在首次約會時做的事（例如帶 Elaine 去睇脫衣舞），Elaine 覺

得被修辱，哭了，她的淚水，令 Benjamin 諗通了⋯他決定去愛這個女

仔，去愛這個由自己 Sex Partner Mrs. Robinson 在一架福特汽車意外懷

上、並懷胎十月誕下的女仔。

8
——

之後發生的事：A·Benjamin 向 Elaine 坦承自己與一個有夫之婦有親密關係；B·Mrs. Robinson 同 Elaine 講 Benjamin 強姦了她；C·Elaine 接受不了，半推半就下嫁給一個屋企有米的高材生；D·Benjamin 接受不了，決定前往教堂搶走 Elaine —— 這是他在成齣戲裏第二次動用自由意志所做的行為。然後，二人走上一架巴士，坐在最後排，一臉興奮 —— Benjamin 終於顯露出表情了，但好快，由興奮變惘然再變回木無表情，佢唔知架巴士跟住去邊度，佢亦唔知自己要（同 Elaine）去邊度。

9
——

「Different.」老竇問 Benjamin 未來想做乜時 Benjamin 咁答。那一刻，家庭 Party 進行中，大把以身光頸靚展示生活美滿的 Uncle Auntie 塞在大廳中，但 Benjamin 把自己困在房中 —— 他不願自己終有一日成為這些 Uncle

10

Auntie 的一分子。結果，他透過性／愛的選擇，作為個人意志的一種（無力）展示。

《畢業生》所隱喻的反動已是半世紀前的事，Benjamin 面對的世界卻從沒變過：人人一味講嘢但不知說了甚麼，好似聽緊你講嘢但根本沒有用心去聽。當然，你不一定需要反抗，反而是讓自己盡快成熟，參與其中。

如你愛我，
用你的一切
明白明白我嗎

《He's Just Not That Into You》——
香港片名叫《收錯愛情風》，
台灣則是《他其實沒那麼喜歡妳》。
Well，無論個名叫乜，我看的原因只有一個：
Scarlett Johansson。

《He's Just Not That Into You》

導演
Ken Kwapis

監製
Nancy Juvonen

編劇
Abby Kohn、Marc Silverstein

主演
Ben Affleck、Jennifer Aniston
Drew Barrymore、Jennifer Connelly
Kevin Connolly、Bradley Cooper
Ginnifer Goodwin、Scarlett Johansson
Kris Kristofferson、Justin Long

上映年份
2009 年

愛
了

1
Scarlett 的角色叫 Anna，職業是教 Yoga，同時一直好想做 Singer。某夜，在超市，認識了 Ben。這一男一女，一開波就 Flirt 來 Flirt 去，非常禮尚往來，但 Ben 動用澎湃理性控制住更澎湃的鹹性。

2
因為 Ben 是有婦之夫。他與 Janine 讀大學時認識，繼而拍拖，拖到咁上下，女方提出，如果你冇打算娶我，就分手吧。於是，那一刻的 Ben 娶了 Janine —— 他愛不愛她？從結婚這行為去看，算愛啦，至少表面證供成立。

3
但一直唔肯結婚就是否代表唔（夠）愛對方？Ben 的友人 Neil，就一直拒絕跟同居多年的女友 Beth 結婚，他認為結婚只是做界外人睇，只是繁文縟節，他不相信這繁文縟節，問題是 Beth 卻認為，你唔肯同我結婚，代表你不夠愛我。那麼，不如放開我。

4

Beth 與 Janine 的同事 Gigi 並沒有這些結婚不結婚、如何維繫婚姻的煩惱——佢連男友都冇。極想拍拖的她，Keep 住相約不同的他，每一次 Dating 後，都努力等他或他的電話，但每一個在約會後話好高興認識她的他，都冇再打電話給她。

5

Conor 是其中一個他。電影一開波，當他跟 Gigi 道別後，就立即打電話給 Anna（亦即 Scarlett），話好掛住對方諸如此類。Conor 一直好想跟 Anna 有更深遠的感情發展（誰不想？），但 Anna 擺明不想，那一刻她戀上的是 Ben，亦即那個有婦之夫。

6

仲有兩個人：A·Anna 朋友 Mary，她識識埋埋好多異性，但全都發生在網絡上，全部都冇見過面。B·Conor 朋友 Alex，他經營酒吧，每一晚都看盡塵世間男男女女的情慾糾纏及愛情交煎，睇通晒男人在處理情

愛關係時所動用語言背後的真正含義，堪稱最理性的他甚至做埋 Gigi 軍師，點知他最不能睇透的，是他本人對 Gigi 的感受。

7

上述九男女，都置身所謂愛情路上：有些以為自己快人一步走到終點，有些在中段裏足不前，有些則 Keep 住在起點徘徊（也有些選擇企在路旁），他／她們都想在這條路上暢通無阻，問題是，要走完這條路，必需要有另一個人陪你一齊行，這樣，就取決於對方能否作出相應配合。

8

而要審視對方有否作出配合，就視乎對方語言和身體語言。我們都不能明白另一個人個心諗七，而只能透過對方講七&做七，自行詮釋對方究竟諗緊七，塵世間所有愛情衍生的問題，就基於這詮釋過程而產生——

像 Beth，她一直把 Neil 的「拒絕結婚」錯誤詮釋成呢個男人會對佢從一而終，甚至永遠不會有任何瞞騙；Anna 一樣，把 Ben 在鹹性攻陷理性時

Janine 呢，就把 Ben 的「晨早娶佢」錯誤詮釋成呢個男人唔夠愛佢；

9 ——

But sometimes we're so focused on finding our happy ending we don't learn how to read the signs —— Gigi 明白了。走在冤枉路上，原因或許是我們一開波就太想得到所謂 Happy Ending，並撞邪地把對方的一言一行詮釋成符合預設中的 Happy Ending。是他也是你和我，大家都一廂情願，偏偏對方其實不情不願。

的熱情舉動，錯誤詮釋成愛情的真誠表現；又例如 Gigi，每一次都將男人在 Dating 中的一言一行作出過度詮釋，以致諗得太多又或諗埋一邊；Mary 仲大鑊，只能根據對方在 email 或 PM 留下的文字作出極有限詮釋。結果，主觀詮釋和客觀事實的落差，令她們不得不行冤枉路（當然，她們的反應也使另一方陪佢行埋一份）。

但 Gigi 也明白，當你心甘命抵選擇要走這一條路，無論遇上任何險阻苦楚，唯一可以做的就是 Keep 住一份希望，That's All。

人在
這時怎麼啟齒

識我的人都清楚，我是個重度 SJ 迷
—— SJ，Scarlett Johansson。
如果迷戀她是一種病，我的病情已達絕症級別。

《Lost in Translation》

導演
Sofia Coppola

監製
Ross Katz、Sofia Coppola

編劇
Sofia Coppola

主演
Bill Murray、Scarlett Johansson
Giovanni Ribisi、Anna Faris、Fumihiro Hayashi

上映年份
2003 年

愛

7

語　三〇

1　但至今，我竟然只看過兩次《Lost in Translation》（我討厭《迷失東京》這片名，這名字把電影原意變得淺薄）。

2　第二次，竟是前晚的事。

3　愛一齣戲，對我來說會產生兩種情況：A．在餘生 Keep 住翻炒，試圖重溫／複製第一次看時的那種感覺；B．絕不翻炒。因為心知肚明，第一次看時的感覺，就只得一次（正如歷史只會發生一次），絕對不能被100%複製 —— 在複製過程中，有啲嘢，是會 Lost 的。

4　星期三早上我一早仆咗去睇《復仇者聯盟3》。當我看見 SJ 的 Black Widow 在 Wakanda 奮力對抗 Thanos 黨羽，我是應該熱血沸騰，卻突然有點迷失……我好想搵番那一個還未成為超級英雄個 Friend 的 SJ。

5

那個很純粹的 SJ。那個明顯有點月巴的 SJ。然後我想起，那個出現在《Lost in Translation》一開場、穿上透視粉紅內褲的 Pat Pat——那個在塵世間只得一個、屬於 SJ 的 Pat Pat。那時候的 SJ，花樣年華。

6

她的角色 Charlotte 同樣正值花樣年華。哲學系畢業生。她未來會做甚麼？我們不知道，連她自己都不知道，而只知道她為了陪攝影師老公出 Trip，由 L.A. 來了東京。老公每天都好忙，執好器材就出門，留下 Charlotte。有時 Charlotte 把未抽完的煙放在 Ashtray，老公會投訴，他討厭老婆是吸煙的女人。

7

有一晚，Charlotte 失眠，獨坐在酒店房的大玻璃旁，看着這片陌生地方的夜色。同一夜，來自美國的中年已婚男人 Bob 來了東京。當他在的士紮醒，面前是魅惑的東京五光十色，在五光十色中他瞥見自己——一幅廣告，一幅他煞有介事拎住酒杯的威士忌廣告。這一夜前來東京，是應

語　三〇

客戶邀請拍新一輯廣告，酬勞 200 萬。他下榻的酒店，就是 Charlotte 正獨坐在大玻璃旁的那一間，而咁啱，他也失眠。兩個生命在過去從沒交集、同樣來自美國的男女，在同一夜同一（陌生）地方同樣失眠。他和她先後到了酒店附設的酒吧，食悶煙飲悶酒。

過了幾晚，這對同樣寂寞的異鄉人好快就 Sense 到對方存在。如果是一般故事，應該會（理所當然地）為二人安排一連串情慾試探 And Then 直闖禁區，但這對身處東京的男女得不到這類大路安排，而只能同睡一張床，各自訴說自己對愛情、婚姻、人生的感受與疑問。他和她最親密的接觸不在於肉體廝磨，而是語言交流──真正呈現了人內在感受的語言，把這對迷失的人，接通了，而巧合地，他們正身處一個語言失去功能的時刻和地方：Bob 與老婆的長途電話交談裏，老婆聲音總是保持著一種很事務性的殷切；而 Charlotte 和老公的日常面對面對話裏，老公總是流露一種交貨式的關懷；而當他們走出酒店，面對的也是一個語言失效

9 ──

「……」離別，Bob 前往機場時見到 Charlotte 走在塞滿人的東京街道，他落車，擁着她，並在她耳邊說了一句只有 Charlotte 才聽到的說話。

10 ──

Bob 這一句只說給 Charlotte 聽的話，並沒有提供字幕（中文英文乜文物文都冇）。語言固然用來傳遞信息，但那一番耳語所承載的一切意義，其實只需要 Bob 和 Charlotte 明白就足夠。

的聾啞世界──好彩，仲有翻譯，但翻譯真的能把你想知的 100% 話你知？把你想講的 100% 講出去？唯獨這一刻，只有眼前這一個認識不久的人，才能充分理解我的語言。

PART.4

語

言

. I can live alone.

she cannot .

PART. 5

婚姻

婚
姻

MARRIAGE

愛

了

婚姻

這是最後一章。這已經是最後一章。

不排除你會疑惑：這不是一本探討愛情的書嗎？之前看到的那些甚麼感覺、時間、記憶和語言，跟愛情有甚麼關係？

有甚麼關係，暫且不提。

先提這最後一章的主題：婚姻。婚姻，（總被認為是）愛情的極致行為。

愛，應該是婚姻的前設。

《Blue Valentine》的 Dean 與 Cindy，因愛，走在一起，並認定對方是自己餘生中願意一起生活下去的夥伴，於是結婚。結果呢？

《叔·叔》的阿柏與阿清比較幸運，到散場一刻還是夫妻，但大家心知肚明阿柏真正愛的絕對不是阿清——他愛的根本不是女人。

問題來了。為甚麼自以為揀對了的一對，沒有美滿結果？而明明錯配的一對，又能夠繼續走下去？

有關愛情，我們總喜愛引用柏拉圖在《會飲篇》（The Symposium）所提到的：人千辛萬苦尋尋覓覓愛的對象，是為了找回原本跟自己連在一起的另一半——找回這失落了的另一半，人才是完整的。

但我們怎知道遇到的就是那千真萬確的另一半？就像 Dean 與 Cindy，不期而遇，她愛他的細心，他愛她的美，大家都覺得對方就是自己失落了的另一半，但原來，日子久了，是會厭的，嫌這忽（失落了但難得藕埋的）另一半眼冤、阻礙。

阿柏呢，明知自己失落了的另一半根本不是
個女人，但為了顧及世俗目光，照娶老婆，照生
兒育女（當中自然需要交合），照樣努力揸的士
揾大仔女，維繫這個（他明明只為了顧及世俗目
光的）家庭。

我們看到了兩種情況。

1．Dean 與 Cindy 都以為對方是自己失落
了的另一半，找到了，卻不懂得怎樣維繫——不
懂得怎樣去愛。天真的 Dean，甚至以為帶 Cindy
到情侶酒店就是愛的表現。

2．阿柏肯定不會將阿清視為自己失落了的
另一半，但他（基於現實考慮）一直努力維繫這
段關係，他懂得怎樣去愛；而阿清，也很心水
清，清楚老公的真實取向，但從來沒踢爆，一直

當有事發生——她亦算懂得怎樣去愛。

愛情／婚姻，原來涉及兩件事：1．找到一
個對的人；2．懂得怎樣維繫。

如果兩個條件都能達到，自然最理想；如果
只達到了「1」，（自以為）找到一個對的人卻不
懂維繫，自然沒有好結果；如果只達到了「2」，
明明找不到一個理想的人，偏偏又很懂得去維繫
和經營，反而會帶來好結果——至少，表面上，
就像阿柏與阿清，全世界都認定呢兩公婆天造地
設兼能長長久久，打風打唔甩，但阿柏還是會在
公餘時間去公廁搵食。

這是弔詭的。

同樣弔詭的是，婚姻總是約定俗成、被賦予
了幸福的性質，結婚，是會為雙方帶來幸福，但

如果這種幸福不包含自由（而自由明顯是一種會帶來幸福的重要價值），還算是幸福嗎？《金都》的莉芳，就正陷於這個糾結中。Edward 愛她，愛到想娶她，但她知道，一旦嫁了給他，她便不再是自由的人。

兩個人（不論是男女、男男，抑或女女），由遇上到愛上到決定餘生都在一起，必然是一個涉及時間的過程，過程中會動用大量語言（表白、耍花槍、鬧交、談婚論嫁 etc.），會為對方製造大量（或快樂或傷心到不願再勾起的）記憶，而返本歸初，都是因為對這個偶然遇上、跟自己明明沒有任何關係的他者，愛了。

愛了，是一切的前設。

而，愛，只是一種感覺。

所有虛構的愛情電影，都在描述這種感覺產生後的後遺。

所有真實的浮世男女，都在承受這種感覺產生後的後遺。

婚姻

不應講的死也不說
是否等於欺騙

結婚，被認為帶來「幸福」，
但這種（經由結婚所帶來的）「幸福」，
是包括自由？抑或不涵蘊自由？

《金都》

導演
黃綺琳

監製
陳慶嘉、柯星沛

編劇
黃綺琳

主演
鄧麗欣、朱栢康

上映年份
2019 年

愛

7

婚姻

1

莉芳是一個極普通的香港女仔。

2

她不算醜，甚至稱得上靚，但她的靚，不算超級靚，只屬普通靚，但有所謂，反正她的靚已足以吸引Edward，吸引Edward娶她。

3

求婚地點，太子金都商場。這商場，是二人的工作地點：莉芳在一間婚紗舖打工，Edward則是一間結婚攝影店的老闆仔——他曾在外國留學，讀電影，回港後卻沒有拍電影……但這個故事的主角，由始至終都是莉芳，Edward的電影夢，沒篇幅詳細交代——無論點，在外人眼中，Edward肯定是愛莉芳的人，而因為這個人是個老闆仔，肯定可以給予莉芳幸福。

4

金都也是莉芳屋企。商場上，有住家的。這個家，是Edward阿媽租來，她不斷勸業主平平哋賣給她，作為乖仔結婚後的家。對於這個甚麼

都安排妥貼的阿媽，Edward 從來都無力抵抗，莉芳卻嫌這個未來奶奶入侵了她的個人生活範圍——事實上 Edward 阿媽的確經常擅闖莉芳屋企（儘管這個單位是 Edward 阿媽租界個仔住），但莉芳最介意的不是這一點，她介意的是，她不想結婚後也住在金都。

5 ——————————

莉芳曾經渴望自由。她渴望的自由，很純粹，就是離開屋企人，自己住；為了得償所願，她同一個大陸人假結婚，得到一筆錢，這筆錢，成為她追逐自由的資金。

6 ——————————

在莉芳認知中，結婚似乎是一個存在了矛盾的行為。

7 ——————————

假結婚，令她得到幸福，這種幸福，源自自由；同 Edward 真結婚，（在旁人眼中）也會令她幸福，但這種幸福，並不包括自由——她要接受

PART.5　婚姻

我唔想返工又喺金都，住又喺金都呀！莉芳說。在自由被永遠剝奪前，她向Edward說出了自己的真實意願。其實，曾經追逐自由的她也漸漸忘掉了自由，而只管在金都這個似乎為不少新人提供幸福配套的場所，日復日地過活，直至Edward失驚無神在金都向她求婚，在金都群眾壓力下她應承了，然後記

不包括自由的幸福，還算是幸福嗎？如果結婚的衍生後果是自由被剝奪，那麼，結婚的真正理據是甚麼？就是為了同一個剪完腳甲總是把指甲鉗求其放在床頭櫃的男人一起？就是為了讓這個男人在餘生繼續嚴格規管自己衣着以免不慎露出Bra帶？就是為了把自己曾經辛苦爭取的自由雙手奉上？

Edward阿媽，接受對方擅自進出她的生活，還要接受對方的所謂一番好意（這番好意的真正對象其實是Edward），婚後，繼續住在金都。

起自己曾經（為了得到追逐自由的基金而）同一個大陸人假結婚，於是她必先辦好離婚，才能再婚，而要辦離婚，就要先找出這個消失多年的假老公——而她萬料不到，這個假老公竟然是教曉了她自由意義的人——他因為天生就不自由，念茲在茲的就是自由，而方法是，移民美國。真正的生活，總是在他方。而不是金都。

10

香港歷年來出產的愛情片，只重視情節經營，而情節又總離不開暗戀求戀熱戀失戀偷戀禁戀，戀來戀去，卻不含甚麼指涉生命的主題。在《金都》，黃綺琳借一個大部分香港人都認識的場所，一個跟婚姻有著密切關係的場所，去說婚姻——說的不是婚姻衍生的表象或問題，而是婚姻的所謂幸福本質：幸福，是否應該同時包含自由？尋尋覓覓，終於找到一個令自己沒有自由的好歸宿，也就是幸福？

婚姻

知不知這份愛搖動時，
便發現心的層次

沒有特別原因，
突然靈光一閃，
好想寫《Crazy, Stupid, Love》。

《Crazy, Stupid, Love》

導演
Glenn Ficarra、John Requa

監製
Steve Carell、Denise Di Novi

編劇
Dan Fogelman

主演
Steve Carell、Ryan Gosling、Julianne Moore、
Emma Stone、Marisa Tomei、Kevin Bacon

上映年份
2011 年

愛

7

婚姻

1 ── 一開波，Cal 與老婆 Emily 用膳完畢，諗緊嗌乜甜品，女方突然說：我想離婚。

2 ── 是有原因的。Emily 坦承自己與同事 David Lindhagen 上了床。

3 ── 揸車回家途中，Emily 還在 Keep 住評論與 Cal 這段長達二十五年的婚姻，Cal 話你唔好再講嘞，再講我就跳車，但 Emily 繼續講，Cal 履行承諾，真的跳車。

4 ── 劇情沒有向死人冧樓方面發展。Cal 選擇離開，搬出去獨居，並開始流連一間裝修很高級（女客人亦很高質）的 Bar，當 Bar 內所有男男女女都在覓食，Cal 卻只在獨酌，亦即飲悶酒。

6

5

但有一個男人一直留意着 Cal —— 嚴格來說是，有一個型男一直留意着
Cal。型男名叫 Jacob，他的型，令他能夠跟場內任何一個初相識女實客
立即言談甚歡，繼而帶返屋企……他留意 Cal，不因為想帶 Cal 返
屋企，而是想拯救他，將這個無人觸摸似廢堆的中坑執番企理，改造成
艷女 Hunter。改造過程從略。話咁快，Cal 已恍如新造的人，並成功將
場內某一個用拘謹修飾熱情的女人（她的名字是 Kate），帶返屋企。然
後，一不離二、二不離三，如此類推……但 Cal 並不開心。不開心的他
還是會在某個夜闌人靜時，靜靜雞回到舊居，剪吓草，遙望（那個主動
提出離婚的）老婆。

不開心的還有望落好 Happy 的 Jacob。（有點陳腔濫調）即使他有能力
把任何被他睇中的靚女帶返屋企，但過程中只有肉體滿足，沒有心靈接
觸，他真正需要的不是 Playmate，而是 Soulmate —— 他其實早就遇
上了 —— 她是個對眼生得勁大的女仔，她曾經懶理／拒絕 Jacob 的挑

愛

7

婚姻

逗。這個揚眉女子，名叫 Hannah。事情發展下去（再次陳腔濫調），Hannah 經歷了一次感情失落，突然返去酒吧，主動擁吻 Jacob，並主動讓 Jacob 帶自己返屋企，但二人沒有理所當然地去做預設了會做的事情，反而發展出一段真實的感情，真實到足以令 Jacob 決定去見 Hannah 父母。忐忑的他，倒過來問 Cal 意見，Cal 送上鼓勵和祝福。

7
———

慘被愛情纏身但又無人觸摸似廢堆的仲有一個…Cal 的十三歲兒子 Robbie。他嚴重迷戀大佢四年的褓母 Jessica，偏偏 Jessica 當下所迷戀的，是大佢廿幾年的 Cal（Yes，亦即 Robbie 老竇）……身處青春期而又得不到愛情的 Cal，意亂情迷地在課堂上狂講「Asshole」，但好彩不用停學，只需見家長，負責接見 Cal 與 Emily 的掁時，正是 Kate（請回看第 5 點）……《Crazy, Stupid, Love》運用了大量錯摸來推進劇情。

而最勁的錯摸來自 Jacob 見家長當日的那一場超精彩群戲，每個人的情緒和偏執，以及箇中的衝突都被無遮無掩攤晒出嚟 —— 但不排除你未睇，不透露了。

8

「I have loved her even when I hated her... only married couples'll understand that one...」最後，Cal 說了一番感人肺腑的話，析述了婚姻／愛情的其中一個本質：愛與恨是並存的，因為有愛，才會有恨，但在恨之中，講到尾還是包含着愛。一帆風順的愛情固然完美，但當一段愛搖動時，也可能讓雙方從中挖掘到過去不知道的珍貴成份。

9

婚姻

《Crazy, Stupid, Love》是很典型（也頗陳腔濫調）的荷里活愛情輕喜劇，

但在那一份「輕」的底下，收埋了不少足以令你求生不得求死不能的苦

澀——只要你曾試過滾搞了愛情，你自然會明。

帶走身影，
帶不走裝飾你瞳孔的星

我讀文科，唔 Sure 宇宙生成是否有個起點
（更加不能像信徒般好 Sure 那起點就是神），
卻 Sure 塵世間好多事，總有個起點。

《The Theory of Everything》

導演
James Marsh

監製
Tim Bevan、Eric Fellner、Lisa Bruce
Anthony McCarten

編劇
Anthony McCarten

主演
Eddie Redmayne、Felicity Jones、Charlie Cox
Emily Watson、Simon McBurney、David Thewlis

上映年份
2014 年

愛

7

婚姻

1 ———

起點，就是一段時間的開始。

2 ———

Stephen Hawking 和 Jane Wilde 的起點是這樣的⋯在牛津某聚會的人群中，他留意到她，她也留意到他，一些事一些情，在二人之間開始了。

3 ———

但同時，一個主宰、操縱 Stephen 的病早就潛伏，只在等待某一天正式開始。就在終於諗通博士論文寫乜時，他的手腳開始變得不受操控——某一天，當他興奮地前往學院時，仆個正着。

4 ———

他患了「肌肉萎縮性脊髓側索硬化症」（Amyotrophic lateral sclerosis），醫生說，全身不受控和說話會有困難外，仲得番兩年命。一個既有智慧兼具愛情的博士生，得番兩年命——不過，「好彩」，腦袋不受影響，還可以思考宇宙生成的起點。

5

問題是，再有智慧的腦袋，也會諗埋一邊。他開始匿在宿舍，唔上堂，唔參與任何社交活動，唔見那一個他才剛剛在舞會上吻了的女孩，Jane。

6

當晚那一吻，對 Jane 來說卻絕對是一段愛情的起點，她不容許就此完結。她有手有腳，找上 Stephen，即使男方叫佢走，但佢死都唔走——她決定了要照顧眼前這個脆弱得連站起來都不能的天才。

7

然後，他和她結了婚，生兒育女，展開家庭生活——他坐在輪椅上，身體不自由地讓腦海馳騁在他從未去過的無垠宇宙，繼續他的思考宇宙，為宇宙的開展找一個落腳點；而她，則在那個家，照顧一個老公和一對細路，兼做晒所有家務；為了老公能夠思考宇宙和時間，為了這頭家，她近乎奉獻了自己所有時間——有時難得地偷到少少時間，才在飯枱上

愛

7

婚姻

趕忙謄寫自己篇論文（Jane 也是博士生，專門研究中世紀詩歌）。任勞任怨的 Jane，從沒發過老脾，也沒有在老公背後搵姊妹呻過，又或，她連搵朋友呻的時間都要用來侍奉 Stephen —— Yes，Jane 對 Stephen 所做的，已近乎一種侍奉，一種因為承諾而不得不負上責任的侍奉（在最初，這責任明明只需履行兩年）。Well，你當然可以話 Jane 的表現偉大，偉大到不止於愛，但我只會說，這已不再是愛。

Jane 的愛，開始轉移到教會音樂導師 Jonathan 身上。Stephen 不是那種只會齋諗冰冷宇宙的學究，心水清的他，早就洞悉到太太心的意向。他讓 Jonathan 融入家中，讓 Jane 跟對方把起點延續，延續成一條線……而同時，他對專誠請回來照顧自己的看護 Elaine 有了感情……

9 ——

「I have loved you. I did my best.」某一夜 Jane 終於忍不住說。那一夜是這樣開始的：Stephen 向 Jane 大膽提出，讓 Elaine 陪自己飛去美國出席分享會，Jane 一時間接受唔到；其後，二人終於說出自己收得最埋的感受——不是互數對方，而是雙方都願意放開對方。Jane 的完美侍奉正式完結，得以開展新生活。

10 ——

《The Theory of Everything》好睇，好睇在 Eddie Redmayne 和 Felicity Jones 的演繹，但千萬不要將你在電影睇到的當成事實之全部（尤其在這個霍金剛逝世的敏感時候，很容易便會不理性地把一切美化）——電影根據 Jane 在 2007 年出版的回憶錄《Travelling to Infinity: My Life with Stephen》拍成，但其實這一本是修飾過的新版，早在 1999 年已出過一本《Music to Move the Stars: A Life with Stephen》，

婚姻

當中對霍金的感情處理描寫較負面……無論點，這女子的確愛過和伴隨過霍金，即使始終還是走到終點——但要有終點，也需要有當初的起點。

從認識，
才信摯愛有不尋而覓

一九九六年我一條友在沙田 UA
某院某陰濕側邊位睇《天涯海角》睇到喊。

《天涯海角》

導演
李志毅

監製
李志毅

編劇
李志毅

主演
陳慧琳、金城武、王敏德

上映年份
1996 年

愛

7

婚姻

1

奇怪。當年的我明明已成為一個不輕易把情緒洩露的鐵漢,但唔知點解地,竟然喊,喊不是因為看見齊琳與那口蟲終於在天涯海角重逢,以及那個齊琳注定病逝的結局,而是——故事發展到中段,齊琳答應幫那個家住大學往大埔墟一段九廣鐵路旁的細路女,尋找紅嘴鴨開始。

2

細路女說,有一年,紅嘴鴨飛到屋企門前,在栽種冬瓜的小田地施肥,結果冬瓜茂盛。現在老竇想種玫瑰,但種咗成年,得個桔(現實中是連個桔都冇)。

3

細路女說,老竇想送玫瑰給媽咪。媽咪患上腎病長期住院。細路女想趁這段時間種出一個玫瑰園,讓媽咪回家時滿眼玫瑰。於是她想託那口蟲尋找傳說中的紅嘴鴨。

5

4

來自蒙古的那口蟲，開設「尋失服務中心」（Mr. Lost & Found Company），身為公司執行董事（兼唯一外派專員）的他，工作，就是專門幫人找尋失物。

齊琳，二十三歲，老竇是船王，外人眼中的典型太子女，但她心知肚明船務航運傳子不傳女，家裏排行第九的她從沒想過繼承父業，加入老竇公司，只因她鍾意海。就在準備去公司 Interview 前，她在街邊暈倒，醒來時已經遲大到，但仍堅持去ㄅ，點知去到才發現架 Lift 壞咗，她唯有行樓梯……行到中途，大鑊，抽筋，咁啱遇上一個操完全不純正廣東話的 50% 洋漢阿德，替她按摩。她終於上到公司，遲了四十五分鐘，老竇（黑面地）給她五分鐘讓她作自我介紹。過程中，齊琳除了交代學歷這些見工時的必備資料，順手拿出一份 Report，一份有關自己身體狀況的 Report —— 她患上急性白血病，康復機會，大約三成。她選擇了在這麼一個冇人會喊的情況下，交代病情。

婚姻

她得償所願在船廠工作，才明白鍾意海跟返船廠工是兩回事，幸運是，她重遇阿德。這個來自蘇格蘭的人，讓齊琳知道了塵世間有一個叫天涯海角的地方，她突然很想在生命終結前去到這地方。或許，對她來說這是一個象徵意義大於一切的蓬萊。

但關鍵人物是阿德。她突然找不到這洋漢，又咁啱得咁橋地遇上那口蟲，於是決定託那口蟲尋人。皇天不負有心人，經過那口蟲努力，齊琳終於搵到阿德——那一刻，阿德正準備去機場搭飛機回蘇格蘭，把剛逝世的爺爺骨灰帶回鄉下，兼打理爺爺遺下的旅館。齊琳說：「帶我去天涯海角吖！」阿德：「隨時都得！」

在臨出發往天涯海角前，齊琳在那口蟲公司幫手，她目睹了塵世間種種不幸——有個阿媽每日上公司聲大夾惡，原來是為了跟不良於行的女兒返工放工；有Pair每日在公司出現的細路女，原來沒有父母，妹妹只識

9
——

「我好方希望，你搵番希望畀我吖。」返本歸初，齊琳遇上那口蟲那一個午後，她這樣說。那口蟲立即認真地，想了一想，答應幫手。由始至終，真正把希望帶給齊琳的，不是那份（行十八層樓梯才見得成的）工，不是那個失驚無神提出結婚的男友，也不是阿德，更加不是那個象徵意味大於一切的天涯海角，而是那口蟲，這個一開始就全心全意幫她的人。「方知卻原來，不必盼蓬萊，已是埋藏心內，蓬萊就是愛」——言猶在耳，那口蟲曾為她獻唱《何處覓蓬萊》這首歌。

得嗰「媽咪」兩個字；有個客每日孭住個仔上來求那口蟲搵老婆，原來他 keep 住不願接受老婆已離他而去的事實⋯⋯希望，並非人人可有。

當齊琳遇上那個想尋紅嘴鴨的細路女，她二話不說，答應了。她知道這些紅嘴鴨這個玫瑰園，對細路女來說是希望——讓媽咪病好的一絲希望。

PART. 5

婚姻

當年入場前看了一篇影評。某影評人怒插，說成齣戲根本是一次臨近回歸前的獻媚，獻媚位來自兩個男人的國籍設定，以及齊琳最後的選擇（當然還有那玫瑰園）。我不知道，只知道無論是二十一年前或二十一年後，鐵漢如我都唔知點解地睇到喊⋯⋯又如果這真是一場獻媚，Why 唔獻得徹底哟？讓奇蹟發生，讓選擇了那口蟲的齊琳突然好番然後快樂共度餘生？其實我懶理這些（懶權威）詮釋是否真實，但我肯定這齣戲令我流出來的眼淚，是真實的。

還含着笑裝開心，
今宵的你可憐還可憫

先旨聲明，我是因為 Kevin Spacey
的新聞才心血來潮翻炒《American Beauty》（美麗有罪）。
至於他本人被指性侵 And Then 出櫃的做法以及
箇中的因果關係，不在本文討論範圍之列。

《American Beauty》

導演
Sam Mendes

監製
Bruce Cohen、Dan Jinks

編劇
Alan Ball

主演
Kevin Spacey、Annette Bening
Thora Birch、Allison Janney
Peter Gallagher、Mena Suvari
Wes Bentley、Chris Cooper

上映年份
1999 年

愛

7

婚姻

1　友人知道我打算寫《American Beauty》後立即問：乜你唔係寫 Love Film 咩？

2　《American Beauty》是愛情片嗎？又或應該咁問：當中有「愛」存在嗎？

3　男主角 Lester 愛她的老婆嗎？我們不知道，即使他說了不少暗指再不愛老婆的說話——例如臨近散場，裸着上身做緊 Gym 的他跟鄰居說，老婆或許正同另一個男人鬼混，但他毫不 Care，並笑說他們這段婚姻只是一場做界人睇、讓外界以為他們正常的 Show（正因為這一段含糊的戲言，引致鄰居諗埋一邊，並釀成最後的悲劇）。

4　但重點是，他的確娶了這一個名叫 Carolyn 的女人。並與她交合，歷經成功授精和懷胎十月，生了一個名叫 Jane 的女兒。從那張被安放在廚房的合照中我們知道，他們這一家——這一個住在市郊獨立屋的中產家庭，曾有個一段快樂日子。

6

5

But Now，Lester 只是一個被老婆嫌煩、被個女嫌老土的中坑（做得中坑，亦自然有個肚腩），返到公司，就做一個正面臨裁員危機的受薪階段，每一天的高潮時刻，就是出門返工前淋一個浴——他會在熱水兜頭淋落身的期間順便打個 J。他與老婆晚晚瞓埋同一張床，不只同床異夢，直情方晒性衝動。不過，面對生活上的種種不如意，成熟的他還是保持笑笑口，逆來順受。

直至遇上衰女個 Friend —— Angela。唔知點解地，一股（可能為了家庭工作）收埋已久的熱情、激情以及男性荷爾蒙突然湧晒出來，他醒覺，這種再沒有未來的人生並不是自己想要的，他要改變，改變分兩方面：Body & Soul。為了 Body，他開始鍛練，跑步、舉啞鈴；為了 Soul，決定在公在私都不再忍氣吞聲，除了（利用公司一單醜聞）辭工（而得到一筆非常 OK 的賠償金），更重要是開始反擊老婆和衰女，反擊包括言語和舉止，目的只有一個：妳們不能再睇唔起我。

愛

7

婚 姻

表面睇，這只是一個苦悶中年男人為自己再次煥發生命激情的故事，這類故事，早就被拍過 N 次，《American Beauty》得意在，Lester 這個中坑的渴求改變，不為了追尋甚麼人生大道理（也不是受到甚麼生命導師或宗教信仰所影響），而純粹是為了追逐一個蜜桃成熟時的年輕軀殼（這軀殼之美只存在於他突如其來的性幻想中）。這個可望而不可唶的軀殼，成為了他的精神圖騰，一個代表了他「真實自己」的圖騰──這個真實的自己，他以為早就隨年月流逝，但原來只是礙於生活壓力，被他收埋。

這原來是一個有關真實自己被收埋與呈現的故事。問題是，有人因為一副年輕軀殼而終於 Sense 到真我，也有人因為努力構建（但原來似是而非一攻即破）的尊嚴，Keep 住壓抑自己，並把這份對自己的壓抑，外化成一種極端的壓力，壓住身邊人，要他們絕對服從自己──說的是 Lester 的鄰居，那個最憎基佬、每次介紹自己時都不苟言笑地交代自己做過海軍陸戰隊上校的 Frank，當他終於向他心目中的同志 Lester 坦承

9

「My Name is Lester Burnham... I'm 42 years old. In less than a year, I'll be dead. Of course, I don't know that yet. And in a way, I'm dead already.」 Lester 在電影一開始的自述。這原來是一個交代某名平凡中坑由心死到重生再到真正死亡的故事。被殺前，他獨個兒坐在廚房，拿起那張與老婆女兒攝於多年前的合照，看着，他笑了。

真實的自己時，點知，原來搞錯咗，得不到他一早預設的效果，他經營多年的尊嚴崩潰了，崩潰到要殺死眼前這個在塵世間唯一知道自己秘密的男人。

10

這是他在人生最後一刻一個真誠的微笑。這微笑，代表着他在卑微 & 愚蠢人生中對老婆和女兒的愛。

婚姻

醒覺後，
才忘記相戀的引誘

忙，
是否必然會降低一個人的警覺性？
高官話：會。

《Blue Valentine》

導演
Derek Cianfrance

監製
Lynette Howell、Alex Orlovsky、Jamie Patricof

編劇
Derek Cianfrance、Cami Delavigne、Joey Curtis

主演
Ryan Gosling、Michelle Williams

上映年份
2010 年

愛

7

婚姻

1

《Blue Valentine》（有人喜歡藍）的 Cindy 不是高官，只是個平凡護士。

2

份工平凡，不代表工作悠閒。Cindy 份護士工好忙，但她忘不了做醫生的夢想，同時警覺到婚姻並不如她所想——其實不是出了問題，畢竟沒有第三者，老公亦冇出去滾，只是她實在厭倦了這段婚姻——嚴格來說是婚姻所帶來的生活模式。

3

這段婚姻是個意外。那一年她突然有了 BB，她不知所惜，她選擇跟相識不久已深深愛上並發生了關係的 Dean 說——但 BB 不是 Dean 的。Cindy 在 Dean 陪伴下前住墮胎，但她不忍葬送這個小生命。Dean 說，他願意娶她和做 BB 的爸爸，即使他明知 BB 不是自己的。

4

在成為 Cindy 老公與 Cindy 個 B 的老竇前，Dean 擁有音樂與繪畫天份，正職是個搬運公司工人，同時是個細心浪漫的人——有一次，他幫一個久病的獨居老人搬屋，當同事把那些殘破家具搬晒入屋就收工時，Dean 卻把紀錄着老人一生的種種小物件悉心放好。Dean 有夢想嗎？可能有，但佢冇講。

5

五年過去。Dean 已變成 M 字額，由替人搬屋變成替人間屋髮油，悠閒自由。

6

這一天，因為一件突發的事，Cindy 把女兒送往外家暫住，Dean 立即致電情侶酒店 Book 房，為這段關係加點所謂情趣。他 Book 的那間房，名叫「Future」。

PART. 5

婚姻

在那間名叫「Future」、布置俗艷的房裏，Dean 與 Cindy 難得地共處於

一個旨在為情侶提供情趣的密閉空間，卻沒有任何情趣，反而是連場攤

牌：Cindy 忍唔住問 Dean，其實你有冇諗過在餘生做些甚麼？反正你有

的是音樂和繪畫天份……但 Dean 覺得，而家份工咪幾好，自由到可以

晨早 8 點就飲酒……Dean 不願多談，只想珍惜在「未來」的短促光陰，

與 Cindy 肉體廝磨，但 Cindy 不想；二人初則爭執，繼而不瞅不睬。

話咁快就天光，Cindy 撳下熟睡中的 Dean 趕回診所；Dean 醒後發現

Cindy 不在，衝到診所大吵大鬧，仲一拳打在身為 Cindy 老闆的醫生臉

上，醫生連隨炒掉 Cindy，Cindy 終於說出口：離婚。那一間「未來」，

是一個反諷。

Dean 問：咁個女點算？Cindy 答：她不想女兒在雙親互憎對方的環境下

長大。

9 ——

「What did it feel like when you fell in love?」—— Cindy 曾經這樣問嫲嫲。嫲嫲答：「I don't think I found it」—— Cindy 再問，咁同爺爺呢？嫲答：「Maybe a little, in the beginning.」Cindy 這樣問，是因為她在雙親的日常中看不到愛，只看到怨與恨。

10 ——

有條友曾經問蘇格拉底：甚麼是愛情？蘇格拉底便叫嗰條友走到稻田摘一株最靚的麥穗，條件是不能走回頭兼只能摘一次。結果條友只帶住兩梳蕉回來，他說，望落條條都 OK 靚，所以不敢貿貿然出手，結果走到盡頭，才發現乜都冇摘過 ——「Well，這就是愛情。」嗰條友再問蘇格拉底：甚麼是婚姻？蘇格拉底就叫條友走入樹林斬碌樹木返嚟做聖誕樹，條件同之前摘麥穗一樣。條友汲取了上次經驗，斬咗碌唔太差但又稱不上好、總之只能用普通來形容的樹木回

婚姻

來——「唓，這就是婚姻。」Cindy 把愛情這種本質浪漫的理想，跟建基於現實考慮的婚姻，重疊了撈亂了，而塵世間大部分夫婦似乎都犯了這個錯——又或者誰都沒有錯，只是「現實」把最初的浪漫和那一點點愛，磨蝕殆盡。

當裝飾統統
撕去猝然望見罅隙

塵世間有一種對人的分類：
單身與非單身。
單身的，在香港又被稱為「單身狗」。

《The Lobster》

導演
Yorgos Lanthimos

監製
Ceci Dempsey、Ed Guiney
Yorgos Lanthimos、Lee Magiday

編劇
Efthimis Filippou、Yorgos Lanthimos

主演
Colin Farrell、Rachel Weisz
Jessica Barden、Olivia Colman、Ashley Jensen

上映年份
2011 年

愛

7

婚姻

1

David 就是一名單身狗。他的老婆另結新歡，離他而去。

2

不知是幸或不幸，他身處的國度有一個制度：單身的人，必需入住一間為單身者而設的 Hotel，若果在四十五天都找不到適當伴侶，就要被變成動物——據說大部分人都揀做狗（名副其實的單身狗），而 David 則事先聲明，他想做龍蝦。

3

酒店的生活其實冇乜可以挑剔，只是有些事嚴禁進行：例如自慰。離奇在，酒店的女僕又會失驚無神摸入你房，以不帶任何感情但又極盡挑逗的肢體動作跟你廝磨，廝磨到一個令你非常亢奮的程度後，拂袖而去。

4

四十五天好快過。於是酒店特設一項狩獵活動，讓客人潛入森林，用麻醉槍捉拿那些匿在森林的單身人士，捉到一個，就可以獲得多一天的寬限。

David 在酒店認識了兩個人，John 與 Robert。John 睇中了一個經常流鼻血的女子，於是他開始用不同方法令自己也經常流鼻血，讓流鼻血女子覺得他與自己是匹配的一對，匹配來自流鼻血這一共通點。在 David 身處的國度，一段關係的產生不因為愛情，而是雙方必先有共通點，即係要夾。David 諗通了，決定向一個出晒名鐵石心腸的「無情女」埋手。

就在當二人浸按摩池時，「無情女」突然狀甚痛苦，再不相救就會窒息致死，但 David 依然冷眼旁觀連「Help」都冇嗌一聲——原來「無情女」只想測試 David 的無情度，David 成功通過測試，二人共諧連理。

直至有一天「無情女」把 David 的狗踢死。這隻狗，是 David 哥哥。David 終於在廁所忍不住哭，點知被「無情女」撞破，知道 David 只是扮無情。基於一段關係不應該存在任何謊言，「無情女」決定揭發 David，David 逃走，走入森林。

愛

7

婚姻

7

8

David 加入了叛軍。叛軍全是單身人士，感覺相對自由（仲可以自慰），唯一限制是：要永遠單身。若被揭發跟任何人成為伴侶、又或幹出伴侶才能做的行為，將會酷刑侍候。David 由一個絕對不容許單身的國度／制度，闖進一個絕對需要 Keep 住單身的國度／制度。由一個荒謬的極致走到另一個極致的荒謬。

偏偏他破戒，與「近視女」發展了一段禁戀。叛軍領袖睇唔過眼，整盲了「近視女」，David 決定帶（已變成「盲女」的）「近視女」逃亡。他必需面對另一個難關：他需要整盲自己，這樣，他才跟（已變成「盲女」的）「近視女」有共通點。二人到了餐廳，David 拎了一把牛扒刀，自行走入廁所，準備刺盲自己⋯⋯

9
————

「I can live alone, she cannot...」——叛軍闖入酒店脅持那一Pair酒店經營者時，男方好理性地咁樣講。當「不能單身」變成為一個社會的命令，人與人不一定因為愛而走在一起，難怪那個終日宣揚單身有罪的酒店經營者，在生死關頭，可以立即把固有立場掉埋一邊，犧牲伴侶，瞬間變成擁抱孤獨的忠實支持者。

10
————

《The Lobster》（單身動物園）用愛情說了一個寓言，當人與人不得不奉行一個立場而活，所謂立場，都只是為了生存而做出嘜界人睇的裝飾，用來證明我與你站在同一陣線，是有着共通點的。人變得比動物更低等，只是苟活的死物。

愛

7

婚

姻

明日過後，
我的天空失去你的海岸

如果問阿柏，
當日為何要結婚？
一時間，他未必答得到。

《叔·叔》

導演
楊曜愷

監製
溫煦宇、鄺珮詩、葉慧珊、廖朝暉

編劇
楊曜愷

主演
袁富華、太保

上映年份
2020 年

愛

7

婚姻

1 ——

然而那一個午後，阿柏在公園一望見阿海（其實那一刻阿柏還不知道眼前這個男人名字），便連隨嗌對方入公廁的舉動，他卻很清楚背後原因。

2 ——

他需要、渴求對方的肉體。

3 ——

他心知肚明，這是老婆阿清永遠都不能給予他的——但又可以肯定，他與阿清的肉體一定結合過（不止一次），畢竟他與阿清有一仔一女，已經牛高馬大，是全靠阿柏揸的士，捱大他們。個仔結了婚，個女也有一個比她細的男朋友，而且準備結婚（只是阿清不看好這頭親事，她嫌這個未來女婿冇出息）。

4 ——

似乎人生在世，就必定要組織家庭；而既然要組織家庭，就必先結婚。

5

約定俗成（以及有法律效力）的婚姻，就是一個男人加一個女人。於是，

阿柏當日找上阿清，跟對方結了婚（不知道當日他有沒有向對方求婚，

懶浪漫咁），組成家庭，生了一仔一女，仔女長大，大仔成家立室，家庭

繼續（正常地）繁衍下去。

6

阿柏不是不享受湊孫女返學放學，但他也享受同阿海一起，一起看海，

一起買餸煮食飯，以及一起睡在同一張床，讓雙方肉體廝磨。這才是真實

的阿柏，一直以來收收埋埋不能向世俗展露的真實──他不知道一旦展

露出來會有甚麼後果，他唯一知道的是：絕對不能展露。他用了多年努力

在／為世俗所建立的「阿柏」是：一個有老婆仔女的直男，由七都冇捱到

有部的士有層樓，收工後，定時定候返屋企，食飯，飯後就揭揭報紙，

有時會湊孫女放學，間中會聯同的士行家北上揼正骨──阿柏的日常，

沒有甚麼稱得上有重大意義的活動，但他在／為世俗所建立的「阿柏」，

就是這麼一個平淡而又正常的老人，平淡不算甚麼，正常才至緊要。

愛

7

婚姻

攤在阿柏眼前的，只有時間。他已步入晚年，即使冇病冇痛，但人終需一死，只是不知道幾時死，就在這段介乎生與死的時間裏，阿柏除了繼續動用多年來辛辛苦苦建立的「阿柏」正常地過日辰，還與新相識的阿海，享受難得的光陰，享受那段可以真實地展露自己的難得光陰。

即使只能躲在那個人跡罕至的海邊，即使只能屈在那個專為男同志而設的私竇，即使只能偶然一次偷雞在阿海屋企——那個周六日，阿海自己帶大的兒子，即使帶老婆同個女去挪亞方舟。阿海很早就離了婚，自己一個男人，湊大個仔；個仔是極虔誠基督徒（這個身份，暗地裏培養了他的棱角和威權），因為他的一句「咁第時都知道去邊度搵你」，阿海也信了教。那個極難得的周六日，阿柏與阿海，一齊行街市、買餸、買石斑，阿柏看着阿海講價；買了餸，返屋企，阿海親自下廚，阿柏靜靜的等待——二人就像一對新婚不久的夫婦（無奈我只能動用這個明顯指涉異性戀的詞語），享受片刻的歲月靜好。作為置身事外的觀眾，我其實全程

271

9 ——

在提心吊膽，害怕阿海那個信奉基督教的兒子突然同老婆和女返來，當面撞破二人好事——以及老實的身份，他其實一早估到但又要迫自己扮不知道的身份。

某一天，在那個屬於二人的海邊，阿柏將阿海送的十字架歸還。當日阿海送上十字架，並不是要阿柏信教，而不過是想第時死後，知道去邊找到阿柏。十字架，對教徒是信仰的象徵，對阿海，卻是一個記認，一個愛情的記認。只是阿柏選擇把這個十字架歸還，他是不願承認這個記認？抑或是害怕阿海如果真的有基督教所指的死後生活，他會因此遇上阿海，從而令自己收收埋埋的真實坦露於人前？他決定了，繼續經營「阿柏」，經營那個已獲世俗認知（及認可）的「阿柏」，那個正常的一家之主。

婚姻

楊曜愷的《叔・叔》，沒有人工的浪漫，有的只是人為的真實——阿柏與阿海（以及那一班晚景淒涼的老同志），都注定在一個人為的真實世界，服從由人所建立的道德標準生活價值，（迫自己）經營獲世俗認可的生活。你的真實，只能永遠保持緘默；而你將死未死，擁有的只是（繼續佯裝自己的）時間。

附錄──

《叔·叔》導演楊曜愷

今時今日在香港，同志（LGBT）社群漸趨開放，而社會對同志權益亦愈來愈包容。然而，社會上還有一群男同志長者，基於根深柢固的傳統價值觀、社會文化及家庭規範，並未享受到逐漸開放的社會氛圍。在年輕及西化的新一代眼中，中老年男同志是壓抑和無奈的，亦欠缺「做自己」的勇氣。

一眾年長的男同志，為了履行傳宗接代的傳統職責，一方面抑壓、違背自身的原始慾望，另一方面則與他人締結親密的血緣關係。這些家庭關係，有的可能緊張又冷漠，但無可否認，有些的確充滿尊重與關懷。對於他們來說，從親手建立的家庭所獲得的「愛」，是最珍貴的回報，甚至是畢生追求的終極目標和成就。而「出櫃」，

對人到中老年的他們來說，可能是人生的一次重大犧牲，以至是一場自我背棄。

人生際遇各有不同，柏和海亦各自面對不同的兩難處境：柏從起初的天真與猶豫，漸漸變得堅定起來；海則顯得舉棋不定，上一刻明明堅決率性，但每當走到宗教面前，往往就會變得和保守。兩人雖走到各自的經歷而出現迥異的態度與反應，但卻分享着相同的價值觀和取態。兩人共同面對的最大挑戰或選項是，到底要擁抱原本的自己，選擇愛情？還是回歸本來無風無浪的生活軌跡，繼續守護獲社會認可的所謂「美好的家庭」？

《叔・叔》是一個關於兩個人到黃昏的「衣櫃裏的男人」的愛情故事。電影在他們兩難的處境

上裏墨，深刻呈現當中所面對的經歷和掙扎，而不妄作批判。故事亦刻意描寫他們從原本的家庭所獲得的愛與關懷，這就解釋到為甚麼「做自己」對他們來說竟如此舉步維艱。

推到更概念化的層面，電影在詰問何謂「家」？「家」如何定義？只限於「家庭」嗎？家可不可以指向「心之歸處」──讓人有家的感覺的地方？家又在哪裏？必然是與近親一起生活的居所嗎？可不可以是心意相通的人赤裸地做自己的共有空間？

為了探討「家」這個概念，我為兩大角色設定了不同的人物背景，反思哪裏和怎樣才最讓人有家的感覺。以主角柏為例，他與妻子同床共枕逾四十載，經營一段婚姻家庭關係。他每天回家

吃飯，是一家之主，然而卻收藏了一個不為人知的秘密，其實心不在焉。

事實上，柏將大部分的人生託給的士。的士是他的避難所——既是工作的地方，亦是尋找快樂的空間，這裏反而讓他更有家的感覺，因為他終於能夠成為真正的自己。如此，的士就是他真正的家嗎？

至於另一位主角海，與兒子一家同住，但貌合神離。家庭關係疏離，父子間隔着一道無法言說，亦無法逾越的鴻溝。兒子不斷游說、鼓勵他成為更虔誠的教徒，是希望他回到「天家」，從此遠離所有罪惡、獲得寬恕嗎？

只有在同志組織「銀色之旅」跟朋友在一起，海才活得比較輕鬆。是因為在同志桑拿他終於可以獲得短暫的自由？同志組織提出爭取的同志老人宿舍，就是他夢寐以求的安樂蝸嗎？

《叔·叔》刻劃兩位老年男同志的處境，呈現他們背負的重擔，並試圖打開與大眾對話的可能，以回應叔叔們的處境和需要。

在電影與哲學之間　我們選擇愛情

出版經理 __ Venus
主　　編 __ 賜民
策劃編輯 __ 書娜
插　　畫 __ Kate Chung
設　　計 __ sandsdesignworkshop@gmail.com

出　　版 __ 夢繪文創 dreamakers
網　　站 __ https://dreamakers.hk
電　　郵 __ hello@dreamakers.hk
facebook & instagram __ @dreamakers.hk

香港發行 __ 春華發行代理有限公司
　　　　　香港九龍觀塘海濱道 171 號申新證券大廈 8 樓
電　　話 __ 2775-0388
傳　　真 __ 2690-3898
電　　郵 __ admin@springsino.com.hk

台灣發行 __ 永盈出版行銷有限公司
　　　　　台灣 231 新北市新店區中正路 499 號 4 樓
電　　話 __ (02)2218-0701
傳　　真 __ (02)2218-0704
電　　郵 __ rphsale@gmail.com

承　　印 __ 美雅印刷製本有限公司
香港初版一刷 __ 2020 年 7 月
ISBN __ 978-988-79894-5-5

Published and Printed in Hong Kong

定價 | HK$108 / TW$480
上架建議 | 電影文化 / 散文 / 流行讀物
©2020 夢繪文創 dreamakers・作品 16

愛

愛情電影・哲學時間

月巴氏 ———

著